V.2648
2.

24066

L'ART DU FEU
OU
DE PEINDRE
EN EMAIL.

Dans lequel on découvre les plus beaux Secrets de cette Science.

AVEC

Des Instructions pour peindre, apprêter les couleurs de Mignature dans leur perfection.

Par le Sieur JACQUES-PHILIPPES FERRAND, *Peintre ordinaire du Roy, en son Académie Royale de Peinture & Sculpture.*

A PARIS,
De l'Imprimerie de J. COLLOMBAT Imprimeur ordinaire du Roy & de l'Académie Royale de Peinture & Sculpture, ruë S. Jacques, au Pelican.

M. DCC. XXI.
AVEC APPROB. ET PRIVILEGE DU ROY.

A

SON ALTESSE ROYALE
MONSEIGNEUR
LE DUC D'ORLEANS
REGENT DU ROYAUME.

ONSEIGNEUR,

Comme vous protégez hautement les Sciences, & tout ce qui peut contribuer à leur perfection ; j'ay

á ij

EPITRE.

crû devoir presenter à *VOTRE ALTESSE ROYALE* ce petit Ouvrage, dont personne ne peut juger mieux que Vous; c'est l'Art du Feu ou de la Peinture en Email, & le fruit de mes travaux pendant plus de quarante ans, que je prend la liberté de mettre sous votre Auguste protection.

Je vous supplie, MONSEIGNEUR, de vouloir bien me l'accorder, si V. A. R. juge qu'il en soit digne: je ne sçay si je puis me flatter qu'elle voudra bien se souvenir que celuy qui luy demande tres-humblement cette grace, a eu le premier l'avantage de luy donner quelques teintures du Dessein & de la Peinture par ordre de Feu Monsieur.

Je n'avois pas alors encore tra-

EPITRE.

vaillé aux Emaux, quoyque je fusse tres-familier avec Monsieur Petitot, le plus célébre & le plus excellent homme qui ait jamais été en ce genre d'Ouvrage; mais les honneurs qu'on luy faisoit à la Cour, animerent tellement mon courage, qu'ils me firent entreprendre de surmonter à quelque prix que ce fut, toutes les difficultez que je prévoyois trouver dans l'étude de cette Science: mes soins y ont été si grands, MONSEIGNEUR, que je puis assurer V. A. R. de n'avoir pas perdu un moment, y ayant toujours été occupé pour la plus grande partie des Princes de l'Europe, & autres personnes de distinction qui m'ont fait l'honneur de les agréer, tant dans mes voyages qu'à Paris: je conteray pour rien toutes

EPITRE.

mes peines, & je m'estimeray trop récompensé, MONSEIGNEUR, si V. A. R. daigne agréer mon Ouvrage, & le profond respect avec lequel je suis,

MONSEIGNEUR,

DE VOTRE ALTESSE ROYALE,

Le tres-humble & tres-obéïssant Serviteur,
J. P. FERRAND.

PREFACE.

CE Volume est petit, mais quiconque sera assez heureux de comprendre & de réduire en pratique ce qu'il contient, doit espérer d'y acquerir beaucoup de gloire; pour moy qui vous le donne, j'avouë avoir acquis ces belles connoissances par mes grands travaux, y ayant employé la plus précieuse partie de ma jeunesse, avant que d'en avoir reçu autre rétribution que l'honneur des applaudissemens de plusieurs personnes de distinction qui m'encourageoient à persévérer, & qui connoissoient que je n'é-

PREFACE.

tois aucunement aidé à l'entreprise des découvertes que je faisois dans ce bel Art: je vous prie, Lecteur, d'être persuadé que ce n'est pas l'ambition d'écrire qui m'engage à vous le donner; mais que mon unique intention est de porter quelques esprits plus pénétrans que le mien à prendre les soins de le perfectionner.

J'espere que quand vous l'aurez examiné, vous conviendrez que j'ay entrepris un tres-beau sujet, puisque sans contredit, il y a peu de chose concernant les Arts, qui soit plus précieux.

On connoît assez qu'il n'y a eu qu'un tres-petit nombre de personnes qui ayent réüssi dans la Peinture en Email, pour la

PREFACE.

mettre en sa perfection; mais aussi quelle gloire n'ont pas eu ces favoris de Minerve, puisque tout le monde sçait que les plus grands Monarques en ont regretté la perte.

Ces illustres & habilles hommes n'en ont rien écrit, soit qu'ils ne se sentissent pas assez de suffisance dans l'Art d'écrire, pour s'en exprimer, ou qu'il y eut quelque Successeur de leur science dans leur famille, auquel ils ne vouloient pas faire tort, ou bien qu'ils n'eussent que des couleurs qu'ils ne sçavoient pas faire, excepté quelques-unes, comme je l'ay sçû d'eux-mêmes, & du Sr Trocus, sçavant Chimiste de leur tems, lequel m'a dit plusieurs fois

PREFACE.

leurs en avoir fait, & que luy-même les ayant voulu recommencer pour en faire de pareilles, n'avoit jamais pû y parvenir.

Je n'ay donc icy d'autre intention que d'ouvrir le chemin aux nobles & vertueux courage ; je puis les assurer qu'ils ne trouveront pas la pratique de ce beau talent, si difficile qu'ils le pourroient croire, puisque je léve les plus grands obstacles par les préceptes & la pratique que je leur en donne: pourvû qu'ils soient bons Dessinateurs & Peintres.

Approbation de l'Académie Royale de Peinture & de Sculpture.

Du Vendredy 30 May 1721.

Monsieur Ferrand Peintre ordinaire du Roy & Academicien, a representé que depuis le temps qu'il avoit l'honneur d'être de l'Academie, il s'étoit attaché à la recherche de tout ce qui pouvoit contribuer à la perfection de la Peinture en Email & en Mignature, dont il avoit composé un Traité, & qu'il avoit eu l'honneur de communiquer en particulier à plusieurs Officiers de l'Academie, & fait lecture à l'Assemblée ; l'Académie après l'avoir entendu, a jugé que cet Ouvrage seroit d'une tres-grande utilité pour ceux qui voudront se perfectionner dans cet Art, dont Monsieur Ferrand donne tous les principes & toutes les instructions nécessaires, tant pour la Mignature que pour tirer des Teintures des Métaux, pour la composition des couleurs en Email, ce qu'il décrit avec beaucoup de précision & d'érudition, c'est le témoignage que rend l'Academie, en approuvant cet Ouvrage, & en le jugeant tres-digne d'être imprimé par l'Imprimeur de l'Academie, suivant & conformement au Privilege que Sa Majesté a bien voulu accorder à ladite Academie.

Fait & Extrait des Registres de l'Academie, par moy Secretaire de ladite Academie, ce trente May mil sept cent vingt-un. Signé, TAVERNIER.

ARREST DU CONSEIL
d'Etat du Roy.

Du 28. Juin 1714.

Portant Privilége à l'Académie Royale de Peinture & de Sculpture, & aux Academiciens, de faire imprimer & graver leurs Ouvrages ; avec défenses à tous Imprimeurs, Graveurs ou autres personnes, excepté celuy qui aura été choisi par ladite Academie, d'imprimer, graver ou contrefaire, ni vendre des Exemplaires contrefaits, à peine de trois mil livres d'amende, confiscation de tous les Exemplaires contrefaits, Presses, caracteres, Planches gravées, & autres utensiles qui auront servi à les imprimer, &c.

Extrait des Registres du Conseil d'Etat.

SUR ce qui a été representé au Roy, étant en son Conseil, par son Académie Royale de Peinture & Sculpture, que depuis qu'il a plû à Sa Majesté donner à ladite Academie des marques de son affection, Elle s'est appliquée avec soin à cultiver de plus en plus les beaux Arts, qui ont toujours fait l'objet de ses exercices ; & comme la fin que Sa Majesté s'est proposée dans l'établissement de ladite Académie, composée des plus habiles du Royaume, a été non-seulement que la jeunesse profitât des instructions qui se donnent journellement dans l'Ecole du Modéle, des leçons de Géometrie, Perspectives & Anatomies, à la vûe des Ouvrages qui y sont proposez pour servir d'exemples ; mais encore que le Public fût informé du progrès qu'y font les Arts du Dessein, de la Peinture & Sculpture, en lui faisant part des Discours, Conferences

&

& Descriptions qui pourroient le lui faire connoître, principalement en multipliant par la gravûre & impression les beaux Ouvrages de ladite Académie Royale, afin de les conserver à la postérité, unique moyen de perfectionner les Arts, & d'exciter de plus en plus l'émulation. A CES CAUSES, Sa Majesté désirant donner à sadite Academie, & à tous ceux qui la composent, toutes les facilitez & les moyens qui peuvent contribuer à rendre leurs travaux utiles au Public. LE ROY ESTANT EN SON CONSEIL, a permis & accordé à ladite Academie, de faire imprimer & graver les Descriptions, Memoires, Conférences, Explications, Recherches & Observations qui ont été & pourront être faites dans les Assemblées de l'Académie Royale de Peinture & Sculpture ; comme aussi les Ouvrages de gravûre en taille-douce ou autrement, & generalement tout ce que ladite Académie voudra faire paroître sous son nom, soit en Estampes ou en Impressions, lorsqu'après avoir examiné & approuvé lesdits Ouvrages de chacun des particuliers qui la composent, Elle les aura jugez dignes d'être mis au jour, suivant & conformement aux Statuts & Reglemens de ladite Académie ; faisant Sa Majesté tres expresses inhibitions & défenses à tous Imprimeurs, Libraires, Graveurs & autres personnes de quelque qualité & condition qu'elles soient, excepté celui qui aura été choisi par ladite Académie, d'imprimer ou faire imprimer, graver ou contrefaire aucuns Memoires, Descriptions, Conferences & autres Ouvrages gravez ou imprimez concernant ou émanez de la susdite Académie, ni d'en vendre des Exemplaires contrefaits en nulle maniere que ce soit, ni sous quelques prétextes que ce puisse être, sans la permission expresse & par écrit de ladite Académie, à peine contre cha-

cun des contrevenans de trois mil livres d'amende, confiscation, tant de tous les Exemplaires contrefaits, que des Presses, Caracteres, Planches gravées, & autres utensiles qui auront servi à les imprimer & contrefaire, & de tous dépens, dommages & interests. Veut Sa Majesté que le present Arrest soit executé dans son entier; & en cas de contravention, Sa Majesté s'en reserve la connoissance & à son Conseil, & icelle interdit à tous autres Juges. Fait au Conseil d'Etat du Roy, Sa Majesté y étant: tenu à Marly le vingt-huit Juin mil sept cent quatorze. *Signé*, PHELYPEAUX.

LOUIS par la grace de Dieu Roy de France & de Navarre. Au premier notre Huissier ou Sergent sur ce requis, Nous te mandons & commandons par ces Presentes signées de notre main, que l'Arrêt dont l'extrait est ci-attaché sous le contre-scel de notre Chancellerie, ce jourd'hui donné en notre Conseil d'Etat, Nous y étant, tu signifies à tous qu'il appartiendra, à ce qu'ils n'en ignorent, & fasses pour son entiere execution tous actes & Exploits nécessaires, sans demander autre permission : Car tel est notre plaisir. Donné à Marly le vingt-huitiéme Juin l'an de grace mil sept cent quatorze, & de notre regne le soixante-douziéme. *Signé*, LOUIS. *Et plus bas*: Par le Roy, PHELYPEAUX.

L'AN mil sept cent quatorze, l'onziéme jour de Septembre, à la Requête de l'Académie Royale de Peinture & Sculpture, établie par Sa Majesté dans son Louvre à Paris ; J'ai Pierre Colin Huissier Audiencier aux Requêtes du Palais, demeurant ruë de la Juiverie, Paroisse S. Germain le Viel, soussigné, signifié & laissé copie imprimée

du present Arrest du Conseil d'Etat du Roy, & Commission sur icelui obtenus aux fins y contenues, au Sieur Charles Robustel Syndic de la Communauté des Imprimeurs & Libraires de Paris, en leur Bureau & Chambre Syndicale ruë des Mathurins, en parlant à sa personne, & ce tant pour lui que pour les autres Imprimeurs & Libraires, à ce qu'ils n'en ignorent, ait à y satisfaire, & faire sçavoir à sa Communauté ; lequel Sieur Robustel parlant que dessus, a fait réponse tant en son nom qu'en celui de ses Adjoints & de sa Communauté, qu'il accepte la presente signification, & qu'il n'empêche que le present Arrest portant privilege accordé par Sa Majesté à sadite Academie Royale de Peinture & Sculpture, n'ait son entiere execution ; en se conformant par ceux qui feront graver & imprimer quelques Ouvrages ou Estampes en execution dudit Arrest, aux Reglemens rendus au sujet de l'Imprimerie & de la Librairie, & notamment à l'Arrest du Conseil du 17. Octobre 1704. qui ordonne, que de tous les Livres, feüilles, Estampes & gravûres, il en sera fourni, avant de les exposer en vente, huit exemplaires en la Chambre Syndicale de la Communauté ; & a signé, ROBUSTEL, Syndic.

Contre laquelle réponse j'ay, pour ladite Academie, réiteré les defenses portées au susdit Arrest, & protesté de tout ce qu'il y a à protester, & laissé copie, tant du susdit Arrest & Commission sur icelui que du present. Signé, COLIN, avec paraphe. Contrôlé à Paris le 13 Septembre 1714. R. 45. s. folio 72. Signé, PONTAINT, avec paraphe.

En vertu du Privilege ci-dessus, l'Academie assemblée, a choisi le Sieur Collombat Imprimeur ordinaire du Roy.

INSTRUCT.

INSTRUCTIONS
ET PRÉCEPTES
DE LA
MIGNATURE,

Lesquels doivent servir de régles pour peindre en Email.

LA maniere de préparer les couleurs pour la Mignature, est trés-différente de celle de l'Email; mais elles ont assez de rapport pour leur emploi au pinceau: je diray icy ce que je puis sçavoir des préparations des couleurs pour la Mignature, & même de ses principes.

On doit être persuadé, que sans

les matieres & leurs préparations, il est trés-difficile d'y pouvoir travailler & réüssir; mais comme je croy qu'il y a peu de personnes qui les sçachent préparer, comme je prétends de vous les faire apprêter, je vous en donne icy la maniere.

Premierement, il faut sçavoir que l'on achete chez les Marchands les couleurs par morceaux solides, comme la terre d'ombre & les ocres, &c. & d'autres en poudres, ainsi que je vais vous les donner par ordre.

Noms des couleurs en morceaux.

LE blanc de Plomb.
Le blanc de Seruze.
L'Ocre jaune.
L'Ocre de Rut.
La terre d'Ombre.
Le brun d'Espagne.
La Lasque.
La terre de Cologne.
L'Inde, &
Le noir d'Ivoire.

Les couleurs en poudres sont,

LE noir de Fumée.
La mine de Plomb rouge.
Les Masticots jaunes & pasles.
Le verd de terre.
Le verd de mer.
L'Outremer.
La cendre bleuë & la verte.
Les Orpins, le jaune & le rouge.
Le Carmin, &
Les beaux Rouges bruns que les Anglois appellent *Ornotto*.
Il y a encore une couleur nommée *Pinck*.

Les couleurs qui sont en poudres, ne veulent être broyées que dans le mortier d'Agate, autrement cela les gâte ; mais elles se préparent par de l'eau, comme je le diray ci-aprés.

Les autres qui ont un corps plus ferme & solide, demandent un plus rude maniement; & suivant leurs différentes natures, elles occuperont plus ou moins l'industrie de l'Artiste & l'adresse de sa main.

Parce que le blanc est le plus difficile à préparer, & que c'est la couleur plus nécessaire; ce sera elle qui vous montrera la maniere d'accommoder presque toutes les autres.

Préparation du blanc de Plomb.

TOus les Marchands Droguistes connoissent cette couleur; choisissez les plus belles écailles, les plus grandes, les plus nettes & les plus blanches; rompez-les par le milieu, & quand vous y trouverez des veines grises, bleuës ou salles, il faut les rebuter, & ne prendre que le plus pur; ensuite il faut ôter proprement avec la pointe d'un coûteau le dessus & le dessous des écailles qui se trouveront salles.

Ce blanc étant en cet état il faut le broyer peu à peu dans de l'eau nette, & en le broyant, ne pas tant prendre garde à le rendre si fin, que d'avoir le soin d'éviter que la poussiere ou autres inconvéniens ne le gâtent; & même le trop broyer,

le rend luisant au travail, & nous le rend inutile.

Etant broyé, ayez deux gros morceaux de craye blanche très-féche, tous prêts, & dans lesquels vous aurez creusez des grands trous suffisans pour contenir toute cette couleur mouillée, comme elle est en sortant de dessus la pierre à broyer; emplissez-les de votre blanc, & les exposez au Soleil, lequel tirera l'humidité, & la craye retiendra tout ce qui y est de gras; tirez-le de ladite craye, & prenez soigneusement garde qu'il ne s'y en mêle, & que votre blanc soit bien sec; puis vous le laverez de la maniere suivante.

Il faut avoir de l'eau nette filtrée par le papier gris, laquelle vous mettrez dans un bassin de fayance avec vôtre blanc que vous y laverez & délayerez long-tems; après, laissez-le reposer & précipiter au fond du bassin, vous trouverez l'eau pleine de crasses & de saletez, laissez-la reposer tant que la couleur la plus

legere puisse aller au fond, car autrement vous jetteriez ce que vous en cherchez; versez cette eau doucement par inclination, & en remettez d'autre comme devant; relavez la couleur, puis réïterez cette manœuvre, jusqu'à ce que l'eau ne se charge plus d'impuretez.

Alors emplissez le bassin d'eau, & ayez deux autres bassins aussi de fayance prés l'un de l'autre, remuez fort la couleur, & la laissez reposer un moment; jettez-en une partie dans le premier de ces deux bassins, ce sera ce que vous devez appeller le dessus; vous verserez l'autre partie qui suit dans le second bassin, c'est ce que vous appellerez le milieu; & ce qui reste dans le bassin, où vous avez lavé les deux, ne peut servir qu'à rebroyer.

A l'égard des eaux qui sont dans vos deux bassins, laissez-les reposer jusqu'à ce que la couleur soit tombée au fond; versez l'eau doucement par inclination, & laissez sé-

cher au Soleil ce qui sera resté au fond, car il attirera toute l'impureté & le gras qui pourroient y être restez.

Etant bien secs, amassez la couleur avec la panne d'une plume blanche; cette couleur sera écartée par petites veines fort déliées, remarquez ces veines, & les ramassez pour les mettre à part, comme étant votre blanc le plus fin; serrez ces différens blancs dans des papiers remarquables, pour en connoître la différence, quand vous voudrez les employer à l'usage de votre Mignature.

Vous devez remarquer que dans cette seule préparation, je vous donne la maniere de laver toutes les autres couleurs.

Souvenez-vous aussi bien positivement, qu'il n'est pas nécessaire de rendre le blanc extrêmement fin, parce que outre qu'il devient luisant au travail, il perd encore sa beauté à force d'être trop tourmenté, com-

me je vous l'ay déja dit.

Pour ce qui est des couleurs en poudre, il ne les faut pas broyer du tout, mais seulement les laver avec les mêmes intelligences que le blanc; à l'égard des couleurs cendreuses, on ne peut se servir que du vray dessus, si ce n'est que l'on veuille conserver le milieu pour faire des fonds, des draperies & du païsage, de même que le milieu du blanc sert à imprimer les cartons, plutôt que pour faire des chairs; ainsi par ce moyen on peut mettre toutes sortes de couleurs dans leur perfection, j'entends seulement celles de la Mignature.

Comment on doit détremper les couleurs, & les mettre dans les coquilles.

ON a des coquilles d'ivoire ou de mer, de la gomme Arabique trés claire & réduite en poudre, du Sucre candy aussi réduit en poudre, & de l'eau de Romarin ou d'autre eau distillée, une pierre de

Porphire & sa petite molette, laquelle pierre ne doit servir que pour broyer les couleurs, lorsqu'on en a occasion, & suivant celles que quelquefois nous pouvons trouver, & que nous voulons éprouver.

Commençons par le blanc; on en met sur la pierre autant qu'il en pourra tenir dans la coquille, assez écarté & trés-peu épais, avec fort peu de gomme & de l'eau de Romarin, & l'on broye doucement jusqu'à ce que cette gomme soit seulement bien fonduë; il s'éleve quelquefois des boüillons, lorsque l'on broye ces couleurs, mais vous les faites cesser, en y mettant tant soit peu de la bouë que l'on tire des oreilles, cela n'y fait aucun mal, puis on leve & on étend la couleur dans les coquilles avec le bout du petit doigt bien net; lorsqu'elle est séche, il faut passer le doigt dessus légérement, & si la couleur s'y attache, c'est une marque qu'elle n'est pas assez gommée, il en faudra remettre

tant soit peu avec de la même eau; que l'on mêlera encore avec le petit doigt; enfin, s'il y a trop de gomme, il faut ajoûter de la couleur sans y mettre de gomme, laquelle couleur l'on délayera avec de la même eau seulement.

Par cette même méthode, on détrempera toutes les autres couleurs, c'est-à-dire néanmoins rien que celles qui ont été broyées sur la pierre; car pour celles qui sont des poudres (comme je vous ay dit) elles n'ont que faire d'être broyées sur la pierre, il ne les faut seulement que délayer dans les coquilles avec les mêmes circonstances que je viens de dire.

Vous connoîtrez quand les couleurs seront bien gommées, si elles ne s'écaillent & ne reluisent point dans les coquilles, si elles se laissent ôter facilement de la coquille avec la pointe du pinceau mouillé, & si elles se laissent aisément étendre avec le pinceau pour n'être pas trop dures.

Couleurs qu'il faut moins gommer.

LA terre d'Ombre, la Lasque & l'Inde demandent fort peu de gomme, quoique néanmoins les unes plus, les autres moins, & c'est ce que l'expérience nous apprendra bien-tôt.

Je crois à present vous en avoir assez dit, pour vous rendre capable de gouverner vos couleurs, & les mettre en ordre pour pratiquer la Mignature.

Il faut à present vous instruire, comment on doit préparer le Vessim avec les cartons, sur lesquels vous devez peindre les petits portraits qui sont les Ouvrages plus usitez dans nôtre Art de Mignature.

On prend des belles feüilles de tablettes bien unies & blanches; du Vessim que les Anglois appellent Avortif le plus fin, le plus blanc, égal & uni que l'on peut trouver; & de l'empois blanc; l'on couppe

la feüille de tablette de la grandeur de l'Ouvrage que l'on veut faire, & le Veſlim tant ſoit peu plus grand, alors il faut délayer l'empois dans la paume de la main avec la lame d'un coûteau pour l'adoucir, & le rendre plus mollet & facile à s'étendre; paſſez-en legerement & également ſur un des côtez de la tablette, le plus preſtement que vous pourrez; appliquez-y le Veſlim diligemment, & mettez du papier blanc deſſus, afin qu'avec votre main vous paſſiez également deſſus, en appuyant de maniere que le Veſlim ſe colle par tout, & ſoient fermes & unis enſemble; étant ainſi collez, il les faut mettre en une preſſe fort unie, afin que la tablette & le Veſlim ſoient ſtable enſemble; ne les laiſſez pas ſécher entierement dans cette preſſe, mais étant preſque ſecs mettez-les ſur un morceau de glace de miroir, en ſorte que le Veſlim ſoit ſur la glace, puis vous paſſerez le côté de vos mains deſſus,

en appuyant assez fort & assez de tems, pour y laisser sécher suffisamment votre tablette & le Veslim, lequel vous trouverez trés-uni quand vous le retournerez ; vous devez observer que le côté de la chair du Veslim doit être collé sur la tablette, qui étant ainsi collé, est prête pour y passer le blanc dessus, comme nous allons dire, & c'est ce qui s'apelle imprimer ; voici comme cela se fait.

On détrempe du blanc leger sur la petite pierre à broyer, avec tant soit peu de gomme, & que ce soit à peu près la quatriéme partie du blanc ; étant broyé, vous le mettrez dans une coquille, j'entends toujours qu'il soit broyé avec l'eau de Romarin, parce que le blanc se conserve mieux ; ensuite, prenez un pinceau assez long & plein de poil, lequel vous humecterez d'abord d'eau de Romarin seule, & le passerez légérement sur votre Veslim également par tout ; ensuite prenez

votre tablette de la main gauche; & la panchez un peu en dehors; emplissez vôtre pinceau de blanc, & en couvrez le Veslim entierement par tout; c'est ce qu'il faut faire avec adresse & promptement, car si vous y vouliez retoucher après, le moindre coup de pinceau gâteroit tout, & feroit nombre d'inégalitez; mais quoyque vous l'ayez bien executé, il ne laissera pas encore d paroître gros & épais; ne vous en étonnez pas; car cela s'abaisse en séchant; enfin remettez-le sur la glace de miroir bien nette pour l'unir, en passant les mains dessus le dos de la tablette, alors le Veslim & la tablette sont préparez pour votre Ouvrage.

Pour placer les couleurs sur la palette.

AYez une palette d'ivoire, la plus grande sera la meilleure, & prenez de chaque coquille des couleurs qui peuvent servir à faire des carnations, des cheveux, des sour-

cils & de la barbe, de chacune un peu avec le bout de votre doigt bien net, & les placez autour de la palette bien distinctement les unes auprès des autres; & au milieu, vous mettrez plusieurs petits tas ou places de blanc, pour en pouvoir prendre de l'une sans sallir les autres, lorsque vous ferez plusieurs mêlanges.

Pour faciliter le travail, on doit faire quelques teintes générales avec des couleurs simples, afin d'éviter d'en avoir la peine en travaillant; vous les rangerez aussi des deux côtez de la palette par petites places comme les autres; cela se peut faire avec un pinceau, aussi-bien qu'avec le bout du petit doigt, en les trempant dans la couleur.

Du mêlange des couleurs.

LA pratique de fort peu de tems vaudroit beaucoup mieux que tout ce que je vous puis dire de ces mêlanges; mais afin d'en apprendre quelque chose à ceux qui commen-

cent, & qu'ils n'en soient pas tout-à-fait ignorans; je diray que les belles carnations se font avec du blanc, du vermillon, du massicot & tant soit peu de Lasque, pour les Coloris délicats, comme ceux de femmes & d'enfans; à l'égard de ceux des hommes, il y faut ajoûter un peu d'Ocre jaune & de Lasque; de ces couleurs on en peut faire une infinité de teintes différentes.

Les teintes grisâtres se font de blanc, de Pinck, d'Ocre & un peu d'Inde, avec de la Lasque mêlée de blanc.

Les belles Ombres se font d'Ocre, de Rut ou roüille de Fer, de l'Inde avec de la Lasque mêlée de blanc; pour les trés-sombres & brunes, on y ajoûte de la terre de Cologne & du Bistre, & même quelquefois de la terre d'Ombre; mais ne mettez jamais de noir dans le visage, si ce n'est pour faire le noir des yeux.

Les cheveux blonds se doivent faire avec de la terre d'Ombre, du

blanc, & de l'Ocre jaune.

Les noirs, avec de la terre de Cologne, de la terre d'Ombre, de l'Ocre & un peu de noir.

Les linges se font avec de l'Inde, du blanc, tant soit peu d'Ocre & de Lasque.

Et de toutes ces choses, l'expérience & la pratique vous en apprendront plus que tout ce que je pourrois dire.

Les couleurs les plus difficiles à préparer, sont la terre d'Ombre & la Lasque, parce qu'elles sont de nature gommeuse; pour les autres, il n'y a que très-peu de différence entr'elles; venons maintenant à leur employ.

Pour dessiner un Portrait.

AYez devant vous tout ce dont vous pouvez avoir de besoin avant que de commencer, comme la palette garnie de couleurs, les pinceaux, un petit godet de fayance plein d'eau claire, & un autre de

même, afin que dans l'un des deux vous y puissiez laver vos pinceaux seulement, & que l'autre ne serve que pour employer vos couleurs; un petit coûteau fort mince & trenchant, tant pour ôter les ordures qui pourroient tomber sur vos couleurs, que pour ôter aussi quelques épaisseurs des mêmes couleurs qui seroient trop épaisses sur votre Ouvrage.

Premier travail.

IL faut avoir un pinceau bien pointu, duquel on prend tant soit peu de Lasque que l'on met sur la palette, & avec de l'eau on la rend trés-foible, afin que quand on en a designé son Ouvrage, l'on en puisse corriger les fautes avec cette même couleur un peu plus forte; avec cela, dessignez tout ce que vous voudrez; faites en sorte que vôtre dessein soit si tendre & si foible, que si vous y trouviez encore quelques fautes, vous les puissiez

corriger avec de la même couleur, mais tant soit peu plus forte.

Second travail.

IL faut marquer tout ce qui est remarquable dans le visage & les chairs, comme des rides & des ombres, avec de la même Lasque mêlée de tant soit peu de Pinck, & un peu de blanc pour rompre la couleur de la Lasque ; puis quand on a tout observé, l'on commence à colorier, & c'est-là que chaque Peintre a sa maniere.

Troisiéme travail.

MAis celle que j'aprouve pour le mieux, c'est de commencer à arrondir le visage, & toutes les carnations avec du Pinck, du blanc & du Vermillon, & tâcher avec ces couleurs plus ou moins fortes, d'arrondir toutes les chairs de cette maniere, & que ce soit néanmoins en touchant par tout foiblement, après avoir tout examiné.

Quatriéme travail.

PRenez du Vermillon, un peu de Laque, de Massicot, ou de l'Ocre jaune si c'est pour des hommes, & du blanc dont on fait une couleur de chair, avec laquelle se doit marquer le rouge des joües, les lévres & le dessus des paupieres, le front, le menton, & enfin par tout, en lavant foiblement ; néanmoins prenez garde de n'en point mettre où sont les grisâtres & les beaux bleüs.

Cinquiéme travail.

CEs gris & bleus doivent avoir été placez devant les rouges pour une plus grande facilité, quoiqu'on les puisse placer ensuite des rouges ; parce que (comme j'ay dit) chacun a sa maniere ; choisissez & travaillez hardiment à mettre vos teintes dans leurs places, afin de mettre aussi votre ébauche en état de recevoir le coloris que vous lui devez donner après.

Pour les cheveux, vous coucherez un fond moyen, c'eſt-à-dire que l'on y puiſſe rehauſſer & réformer pour donner de la force.

A l'égard des habits, il en faut ébaucher le fond, tout de même que quand vous avez imprimé la Tablette ou Veſlim ci-devant, c'eſt-à-dire à grands coups de pinceau qui ſera plein de couleur; en ſorte néanmoins que l'on puiſſe rehauſſer & enfoncer, quand on le jugera à propos, & ſuivant le fort & le foible des teintes, lorſqu'on le voudra finir & achever.

Voilà l'ébauche du Portrait, lequel en cet état vous paroîtra fort rude & groſſier, à comparaiſon de ce que vous y devez faire.

Premier travail des fonds.

C'Eſt à preſent qu'il faut coucher les fonds ou derrieres des Portraits; pour le faire, il faut avoir réſolu de quelle couleur on les ſouhaite; cela ſe fait ordinairement

selon les visages & les habits, ils se font tous, en mettant la premiere couche à grands coups de pinceau avec la même couleur, mais néanmoins si clair, que ce ne soit presque que de l'eau, & de même pour les habits ; après quoy, ils prendront mieux la couleur pleine ; cela étant fait, vous verrez votre Ouvrage fort pâle & dégoûtant.

Second travail.

Vous fortifierez ensuite toutes vos teintes, comme les paupieres & les ombres, en ramassant les masses des parties divisées, rompant une couleur avec une autre, en remplissant toutes les petites places vuides, sans pourtant rien achever, conservant toujours l'Ouvrage plutôt plus clair que votre original, ou naturel, ou Tableau, que plus brun.

Ce second travail se fait en hachant & lavant, selon les occasions & le jugement que l'on y apporte,

& c'est icy où il faut bien prendre garde à placer ces belles teintes bleuës, grisâtres & rouges autour des yeux, de même qu'autour des racines des cheveux & ailleurs ; ensuite travaillez à la barbe & aux cheveux, s'il y en a, afin que l'Ouvrage soit avancé par tout également.

Troisiéme travail.

L'Ouvrage étant en cet état, paroîtra arrondy, quoyque foiblement, car il y manque encore la force & l'union qu'il luy faut pour l'achever, & c'est à ce troisiéme travail où vous devez apporter tous les soins possibles pour adoucir cet Ouvrage ; cela se fait en perdant une couleur dans l'autre avec un pinceau chargé de couleur plus claire que celle sur quoy l'on travaille, en les rompant & coupant avec des touches délicates du pinceau tant soit peu humecté, & en examinant tout l'Ouvrage avec patience, jusqu'à ce que vous ayez

assemblé toutes les teintes & les différens coloris d'union les uns dans les autres, en sorte qu'on ne les puisse pas distinguer; pour lors vous trouverez votre Ouvrage presque achevé, & il commencera à vous faire plaisir.

Quatriéme & dernier travail.

ENfin revisitez encore une fois votre Ouvrage pour y donner les dernieres touches, en rehauffant les clairs & renforçant les bruns; mettre les petits points blancs dans les yeux, les ombres fortes sous le menton, dessous le nez, les paupieres & la bouche, de même que par tout où il sera besoin, ainsi que dans la chevelure, par où vous acheverez la tête, & vous finirez aussi les linges & les habits de cette sorte, car c'est la tête qui regle tout.

Les fonds sont très-importans, & il est nécessaire de les terminer entierement avant que d'achever le Portrait, afin d'y travailler des che-

veux

veux dessus, lesquels souvent y doivent voltiger & être fort legers, de même que sur l'habit; il sera à votre option de pointiller ces fonds ou de les laisser unis, mais les pointillez seront toujours plus gracieux.

Maximes générales.

Quand on travaille, l'on ne doit prendre que trés-peu de couleur à la fois dans le pinceau; lorsqu'elle y est, il le faut éprouver sur un papier blanc que l'on doit toujours avoir sous sa main & sur son Ouvrage; cette épreuve est pour ôter ce qu'il y a de trop de couleur, ou vous faire connoître quand il n'y en a pas assez, afin d'y en remettre, si on le juge à propos.

Enfin quand on est assuré qu'il est en bon état, il ne faut pas laisser de le presser tant soit peu avec les lévres, lesquelles n'en laissent justement que ce qu'il en faut, & même accommodent aussi la pointe du pinceau, telle qu'on la souhaite, & fait

B

même encore connoître s'il est bon.

Sur tout ne salissez point votre Ouvrage de couleurs noirâtres.

Lorsque vos couleurs se couchent rudes, il faut les fondre par des traits de pinceau touchez légérement, la pointe étant applatie.

Ne jamais mettre des couleurs legeres sur des bruns, si ce n'est en les mêlant de blanc leger, lequel fera l'effet que vous pourrez souhaiter.

Il est trés difficile d'effacer une chose mal faite; mais si par hazard cela arrive, & que vous soyez obligé de le faire, il faudra sur la place qu'on aura effacée, coucher du blanc leger, mêlé avec de la même couleur que vous devrez mettre en cet endroit, mais beaucoup plus legere qu'il ne faut, en assemblant les couleurs qui sont auprès, & les y joignez le mieux qu'il vous sera possible.

Il peut arriver encore qu'on ait fait de certaines choses trop brunes dans les chairs; si vous les voulez

reblanchir, vous mêlerez un peu de blanc leger avec de la semblable couleur à celle que vous voulez reblanchir, & de cette teinte, vous laverez fort légérement la partie que vous voulez éclaircir; vous en verrez l'effet à mesure que le blanc séchera: mais faites en sorte que ce lavis soit fait bien légérement, parce que le blanc feroit une épaisseur qui paroîtroit grossiere; vous le pourriez néanmoins adoucir avec un pinceau & de la couleur convenable.

Fin des Instructions pour la Mignature.

L'ART DU FEU,

OU TRAITÉ

DE LA PEINTURE

EN EMAIL.

Par lequel on découvre les plus beaux secrets de cette Science.

PENDANT la minorité du Roy Loüis XV, la Régence de Monseigneur le Duc d'Orleans, & que tous ceux qui cultivent les Sciences & les beaux Arts, s'efforcent de les conduire à leur perfection : je me suis résolu d'executer cet Ouvrage qu'il y a plus de vingt ans que j'ay promis de donner au Public; si je ne l'ay

B iij

pas fait, lorsque quelques personnes de condition m'ont fait l'honneur de me le demander; je les supplie de croire que je n'étois pas en situation de le faire avec toute la tranquillité que ce travail demande, quoyque je travaillasse toujours dans mes moments de loisir à mes Mémoires dans l'espérance de les satisfaire quelque jour, ainsi que je le fais aujourd'huy avec plaisir, abandonnant toute autre affaire pour découvrir au Public les intelligences d'un Art si précieux.

Pour commencer, je crois qu'il est à propos de dire que le fond des Emaux n'est autre chose que de l'Etain, du Plomb, du Fer, de l'Acier, du Cuivre, de l'Or, de l'Argent, de l'Antimoine, du Saffre, du Salicor, de la Cendre gravellée, de la Litarge, de la Maganese & du Périgueur; mais que ces matieres ont besoin d'un Artiste subtil pour les préparer aux différentes opérations que nous nous propo-

sons & que l'Ouvrage demande, ainsi que j'espere d'en faire le détail dans leur lieu cy-après.

On doit observer en général, que lorsque les métaux sont calcinez, si l'on veux les fixer plus qu'ils ne sont, ce ne peut être qu'en les imbibant après leurs calcinations avec de l'esprit de Souphre jusqu'à trois ou quatre fois, les mettant dans une cornuë après que les dissolutions seront parfaitement édulcorées & desséchées : en voicy la maniere que l'on doit précisément executer.

Remarquez donc que chaque imbibition d'esprit de Souphre doit être entierement desséchée avant que d'en faire une autre, & que ces dessications se font par l'évaporation dudit esprit de Souphre dans la cornuë sur un feu médiocre, ensuite de quoi on doit édulcorer ces calcinations avec de l'eau chaude, jusqu'à ce qu'elle sorte parfaitement douce de dessus la matiere, puis il faut les dessécher sur du pa-

pier gris ; après on les doit calciner à grand feu dans un creuset sous une moufle dont je feray la description dans son lieu, pour ne point faire de répétition.

Il est à propos de dire qu'il y a quelques remarques à faire pour tirer la teinture des métaux.

Premierement, qu'il ne les faut pas tirer par les esprits corrosifs, ainsi que je le diray cy-après, ny dans des vaisseaux de verre, mais dans des creusets avec des matieres qui ayent affinité avec eux, comme sont les Sels, les Sables ou les Pierres.

On remarquera que le Fer n'est pas seulement amy de tous les Sels souphreux & corrosifs, mais qu'il l'est encore de ceux des Urines, lesquels il attire & conserve dans le feu par une vertu magnétique ; cela se reconnoît dans sa limaille mêlée avec du Nitre ou du Sel de Tartre, lorsque ces Sels se fixent avec elle & résistent au feu.

Les métaux parfaits se purgent par le feu soudain ou prompt du Nitre, c'est-à-dire que leur calcination peut être mêlée avec partie égale de Nitre fin, tous deux mis dans un creuset, dans lequel on mettra le feu avec une petite tringle de fer qui y sera rougi, laquelle fera prendre le feu au Nitre qui s'exhalera & aura calciné le métail.

Il y a un nombre infini de belles expériences à faire sur l'Antimoine, comme par exemple, si on le mêle avec quatre fois autant de Borax de Venise, & qu'on les fondent ensemble, le Verre qui en proviendra sera de couleur jaune; si on pousse le feu à grands coups de soufflet, il deviendra blanc; & si on calcine encore l'Antimoine avec huit fois autant de Borax, le Verre qui en viendra, sera de couleur verte.

Enfin, les teintures des métaux demandent une préparation très-

parfaite, & bien autre que celles que l'on fait par les menstruës ou dissolvans corrosifs, qui ne sont que des errosions superficielles du métal en petites parties, qu'il est facile de remettre en corps par le moyen de quelques Sels Alcalis, & spécialement le Sel de Tartre & le Borax, lesquels s'unissant à l'acide, délivrent les parties du métal de leurs liens, qui se sentant détachées, aussi-tôt tombent au fond du vaisseau qui les contient; voilà comme on peut faire les épreuves des teintures métalliques, & ce qui m'a fait connoître par expérience que les Sels Alcalis sont très-singuliers pour réduire les métaux au point que nous les demandons pour en avoir les teintures.

Remarquons encore que quand les Sels Alcalis sont joints à des corps souphreux, il en provient des couleurs rouges, & que la couleur des métaux consiste dans leurs Souphres ; cela étant, il faut pour

les préparer; premierement, en tirer le Souphre pur, & que le corps du métal reste dépoüillé du Souphre qui faisoit sa teinture.

Par exemple, si on calcine le Plomb ou Saturne avec du vinaigre distillé, dans lequel on aura dissout du Sel Armoniac; il donnera en solution bien édulcorée une très-belle séruze.

Le Sel sucré de Saturne ou Plomb distillé par la retorte avec autant de Vitriol de Mars ou Fer, donne une couleur d'Amatiste, en lui donnant son fondant, comme nous dirons des autres couleurs.

Mais comme toutes les calcinations des métaux veulent être édulcorées ou adoucies; il est très à propos de les laver avec de l'eau de riviere, dans laquelle on aura dissout un peu de très-pur Sel de Tartre qui emportera toute l'acrimonie des eaux fortes avec lesquelles ils auront été dissouts.

Je ne croy pas qu'il soit néces-

faire de donner icy la maniere de faire l'Email blanc, non plus que les autres Emaux épais: vû qu'on les trouve tous faits chez les Marchands qui les font venir de Venise, & des autres Pays où il y a des fourneaux qui ne servent qu'à ces sortes de compositions.

Mais je veux seulement donner une calcination toute Philosophique de l'Etain ou Jupiter, parce qu'il est la base & le fond de l'Email blanc qui nous doit servir comme de toile ou de fond imprimé, sur quoy nous devons travailler.

Calcination de l'Etain ou Jupiter ♃.

L'Etain nous est un sujet des plus considérables, & sans lequel nos couleurs nous seroient comme inutiles, puisque ce n'est que par sa blancheur admirable que nous pouvons faire nos plus belles épreuves.

Fondez donc, par exemple, deux livres d'Etain de la premiere fonte

(c'est-à-dire du plus fin & plus pur) dans un creuset au feu de rouë ; étant fondu, jettez dessus une once de Savon rapé avec un couteau, & remuez l'Etain sans cesse avec une cuilliere de fer, il s'y formera une petite pélicule ou croûte sur la superficie qu'il faut lever adroitement avec la cuilliere, & ensuite mettre dans un plat de terre, que vous aurez tout prêt, remuant toujours ce qui est dans le creuset, & levant cette pélicule qui se formera incessamment de cette sorte, jusqu'à ce que tout l'Etain soit réduit en ses poudres, lesquelles vous broyerez tres-fines dans un mortier de Porphir, d'Agathe ou de Verre avec son pilon ; mettez cette Poudre dans de l'eau boüillante tres-nette, & la lavez tant que l'eau n'en sorte plus noire ; par les différentes lotions que vous verserez par inclination, l'Etain vous restera en poudre d'une blancheur de neige.

Il faut mettre ce magiſtaire dans une phiole de Verre bien bouchée pour vous en ſervir, comme nous le dirons dans ſon lieu, lorſque nous donnerons la maniere de faire le blanc à rehauſſer avec le fondant de Rocaille ou de Criſtal.

Je veux donner aux Curieux (comme une eſpece de jeu) une calcination des métaux, pour ſe communiquer l'un à l'autre leur propre couleur de métal.

Pour cet effet, il faut diſſoudre lequel des métaux qu'on voudra dans ſon propre menſtruë ou diſſolvant, comme par exemple, l'Or dans l'eau régale, & tous les autres dans l'eau forte ordinaire, ou vinaigre; après que les métaux ſeront diſſouts, on jettera dans la diſſolution une bonne partie de Nitre, puis l'on trempera des linges blancs & fins dedans, que l'on fera ſécher devant le feu; enſuite, on brûle ces linges ſur quelque aſſiette de terre, & la cendre qui

en provient, est le métal préparé; pour s'en servir & en faire l'expérience, il faut prendre un petit morceau de liége ou de bois blanc & tendre, avec lequel on prend de ces cendres pour en frotter à froid le métal qui lui convient; celle de l'Or, dore l'Argent; celle de l'Argent, argente le Cuivre; celle du Cuivre, rend le Fer couleur de Cuivre, de même que le Plomb & l'Etain : je me persuade que quelqu'un me dira que cela ne convient point à mon sujet; j'en conviens, & je le donne aussi comme un jeu; mais ceux qui observeront bien ces cendres, y pourront avoir du plaisir; car tous les esprits ne sont pas dans une même tête.

Comme je veux faire mon possible pour ne rien oublier dans cet Ouvrage qui ne puisse ouvrir le génie, & ne fasse faire sans cesse des nouvelles découvertes sur le travail que je me fais un plaisir de donner au Public; je croy pour cet

effet qu'il est à propos avant que de parler de l'Arcenic, d'avertir les Curieux que ce Mineral & l'Orpiment, sont deux substances minerales de leur nature, lesquels sont si subtiles & pénétrantes, que si on les joint aux autres métaux, ils les ouvrent de telle maniere, & font chez eux un tel fracas ou opération, que c'est une merveille d'en voir les effets, puisqu'ils les changent presque en autre nature; & néanmoins, quelque précaution qu'on puisse prendre, jamais on ne les pourra retenir au feu, quand ils y seront mis seuls; car ils s'en iront en fumée : j'espere que cette remarque fera découvrir nombres de belles couleurs qui peut-être n'ont point encore été vûës, & qu'il se pourra trouver quelque génie supérieur qui en fera des épreuves utiles; mais on doit être avertis que les fumées de l'Arcenic & de l'Orpiment, sont dangéreuses, ainsi on doit les éviter & y prendre garde.

C'est encore une merveille au sujet de nos Ouvrages, qu'on ait trouvé le moyen de fixer les Marcassites; car il n'y a ordinairement que les substances les plus fixes dont nous nous puissions servir; néanmoins je veux découvrir ce secret, comme étant un sujet curieux pour nos Amateurs, qui en pourront tirer des teintures ou couleurs admirables, & afin de leur en donner les moyens, voicy une simple expérience qui les pourra régler pour leur faciliter les autres.

Par exemple, prenez du Bismut ou Etain de glace que vous calcinerez parfaitement, après imbibez-le quatre ou cinq fois de bonne huile de Tartre par défaillance; remarquez que chaque imbibition doit être bien desséchée sur un petit feu, puis ensuite en remettre une autre, & de même à toutes consécutivement; ayant fait toutes ces imbibitions & dessications, lavez bien le Bismut, qu'il ne sente

aucun goût du Sel de Tartre, & il vous restera une matiere fixe, propre pour nos Ouvrages.

Toutes sortes d'autres Marcassites peuvent être fixées de cette sorte, mais sur tout, qu'elles soient bien & parfaitement calcinées avant qu'on les imbibe d'huile de Tartre; car autrement elles ne subsisteroient pas au feu, & ne donneroient rien qui nous fut utile.

C'est icy où le grand nombre d'opérations que j'ay à traiter des deux plus excellens métaux, m'obligent de donner les moyens d'en connoître la plus grande pureté, qui est ce que nous devons chercher dans l'Or & l'Argent, pour y trouver leur parfaite teinture, qui autrement ne s'y trouveroit pas.

Je donneray donc icy la maniere excellente de les éprouver, si on les trouve douteux.

Et je dis pour cet effet, qu'il n'y a que l'Or & l'Argent qui soient fixes, & même différens en fixité;

que pour avoir ces métaux au souverain degré de perfection, ils doivent avoir trois qualitez; sçavoir, le Poids, la Teinture & la fixation.

On les examine ordinairement à l'œil, en les rougissant au feu, à l'extention sous le marteau, par la fusion, le Ciment, & même au Burin; sur la pierre de touche, l'œil connoît à quel titre est la teinture exterieure; le feu, n'est pas moins sûr, car aprés y avoir été rougi, s'il y reste dessus une tache noire, c'est signe qu'il y a de l'alliage; si en le fondant au Burin, on le trouve trop dur, il y a de l'alliage, à la fusion, si elle est trop facile, elle marque qu'il y a beaucoup de métal imparfait, lequel a fait comme une espece de soudure; si au contraire la fusion est plus difficile que l'ordinaire du métal qu'on examine, cela signifie qu'il est mêlé avec des mineraux vitrifiez: si la teinture, son corps ou substance diminuë, c'est un Or Sophistiqué.

Par l'extention sous le marteau, on le connoît encore assez facilement; car si en le battant, il s'y fait des fentes ou crevasses, c'est une marque certaine qu'il y a quelques Sels de mineraux friables, comme de l'Etain, & autres; enfin, si la coupelle affoiblit ou diminué le poids ou la teinture, c'est signe évident d'altération & d'alliage avec d'autres métaux.

Les examens particuliers pour l'Or, sont la cémentation Royale, la séparation par les eaux fortes & corrosives, l'épreuve par l'Antimoine, la solution par l'eau régale, & la réduction en corps après la solution.

Par la cémentation, on connoît s'il y a du Verre : si après la cémentation plusieurs fois réïterée, il s'y trouve une notable diminution de la substance ou corps de l'Or ; par séparation, & par inquart, le défaut se connoît, si la partie qui doit être fixe, se dissout avec l'Argent,

ou quand même elle ne se dissouderoit pas, s'il s'en sépare quelque chose en maniere d'Or, ou si une couleur grise reste sur cette marque ou partie d'Or, ou qu'enfin, tout ce qui n'est point dissout, soit gris & noir, que par le feu il ne prenne point la couleur jaune qui est celle d'Or, ou si les chaux réduites en corps ne peuvent souffrir les eaux fortes & corrosives sur la pierre de touche. Par la purgation d'Antimoine, il sera aisé de le connoître encore, si après que l'Antimoine s'est exhalé à force de feu & de soufflets, il s'est fait perte ou diminution de substance ou teinture. Par la solution, si elle est trop difficile, car c'est une chose merveilleuse que l'eau forte qui dissout l'Argent & non l'Or; quand on l'a faite régale, alors elle dissout l'Or & non l'Argent. Si donc l'eau régale a de la peine de dissoudre l'Or, c'est marque qu'il est mêlé d'Argent ou de corps vitrifiez;

enfin, si les eaux ne sont pas jaunes aprés la dissolution, c'est un tres-mauvais indice. Par la réduction de la chaux d'Or en corps, si elle ne s'y peut réduire, ou qu'une grande partie se vitrifie, c'est une marque qu'il y a beaucoup de Sels; il en est de même, si la teinture souffre beaucoup de déchet, ou même peu : je crains de m'être trop étendu sur cette matiere, néanmoins j'espere que cela ne déplaira pas aux vrais Curieux, & comme il y a de la nécessité d'avoir l'Or & l'Argent purs, j'ay crû ne me pouvoir dispenser d'en donner les moyens infaillibles.

Ayant dit tout ce que je croy nécessaire pour connoître & donner la pureté à l'Or, de même je m'expliqueray à l'égard de l'Argent autant qu'il me sera possible; afin de découvrir ses maléfices & ses impuretez : voicy quelles sont ses épreuves.

Aprés la coupelle de l'Argent,

il y a l'aspect de sa chaux, lorsqu'il a été dissout par l'eau forte, par les lames de Cuivre, & enfin par la réduction de cette chaux en corps.

On connoît par solution qu'il y a des matieres vitrifiées, si aprés la dissolution, l'eau ne prend pas la couleur bleuë, ou bien il y a mêlange d'autres métaux, si la solution s'en fait trop aisément.

Et par la séparation de la chaux & son extraction de l'eau forte, en y mettant des lames de Cuivre; car si les parties dissoutes s'attachent à ces lames, il y a de la sophistication, parce que l'Argent véritable ne le fait pas.

Toutes ces épreuves & ces examens qui sont la résolution en chaux, la séparation, & la réduction, tant de l'Or, que de l'Argent, ne doivent être ignorées de ceux qui veulent prendre plaisir à la perfection de notre Art.

Comme on pourroit se tromper

dans l'examen de l'Or par l'Antimoine, en voyant qu'il s'en feroit perdu quelques grains, & qu'on ne le croiroit pas bon ; il est à propos de sçavoir, que le meilleur Or examiné par cet Agent, se diminuë toujours un peu, lequel se mêle avec les féces de ce mineral, & qu'il n'est pas facile d'en séparer ; si on le vouloit, néanmoins, il le faudroit sublimer à force de feu, & de soufflets, & le faire passer par plusieurs creusets, mais cela ne se feroit pas sans peine ni difficulté ; pourtant, si lorsque d'abord que vous broyez votre Antimoine, à dessein d'en purger l'Or, vous y joignez la huitiéme partie de Tartre crud, & que vous le mêliez intimement avec votre Antimoine, il n'y aura aucun déchet en l'Or, & l'opération même en deviendra plus aisée ; car le Tartre précipite toute la substance de l'Or, de sorte qu'il n'en reste pas la moindre petite partie dans l'Antimoine.

Je

Je ne dis rien presentement des autres Métaux, puisque dans chaque Méthode que je donne pour en tirer les teintures, je m'énonce suffisamment; qu'on ne m'accuse pas icy de superstition, en disant que véritablement j'ay remarqué ce que nombre de Philosophes ont dit au sujet de l'ascendant que les Planettes peuvent avoir sur les métaux, ayant égard aux jours qu'ils doivent être manipulez; je puis assurer l'avoir éprouvé nombre de fois, & que mes peines doubloient lorsque je n'y faisois pas attention; au reste, je pourrois m'en être infatué; mais aprés y avoir sérieusement pris mes précautions, les sujets sur lesquels je travaillois m'ont presque toujours réüssi, & quoyque nombre d'Auteurs en parlent, je ne laisseray pas aprés eux d'en donner ici l'ordre, afin que les Amateurs de notre travail n'ayent pas la peine de feuilleter leurs volumes.

C

Ordre que doivent tenir les Métaux, suivant celle que les Philosophes attribuent aux Planettes & aux jours qu'ils doivent être manipulez.

SAturne, ♄. Plomb, se doit travailler le Samedy.

Jupiter, ♃. Etain, le Jeudy.

Mars, ♂. Fer ou Acier, le Mardy.

Le Soleil, ☉. l'Or, le Dimanche.

Venus, ♀. le Cuivre, le Vendredy.

Mercure, ☿. le Vif-argent, le Mercredy.

La Lune, ☽. l'Argent, le Lundy.

Lecteur, si je donne icy tant de sortes d'opérations sur l'Or pour en tirer la couleur de Pourpre, en voicy les raisons : la première, est que toutes ne réüssissent pas à toutes sortes d'Artistes, quoyqu'elles soient véritables : la seconde, qu'il y en aura quelqu'unes plus faciles que les autres, & d'autres qui donneront de plus belles teintures, &c. c'est pourquoy plus celuy qui les

manipulera aura de génie, d'adresse & de subtilité d'esprit, plus il trouvera de goût, de facilité & de plaisir à tirer de ce corps tant aimé la plus admirable & la plus excellente de toutes nos couleurs, comme étant la plus permanente.

Premiere Opération des Poupres.

IL faut avoir des feüilles d'Or en lamines tres-minces, lesquelles on met dans un creuset capable de les tenir avec quatre fois autant pesant d'Antimoine: sçavoir, *stratum super stratum*, c'est à dire en terme d'Artiste qu'il faut mettre d'abord une couche d'Antimoine au fond du creuset, puis sur cette couche, une lamine d'Or, puis dessus l'Or une couche ou lit d'Antimoine, & dessus une lamine d'Or, & ainsi des autres jusqu'à ce que le creuset soit plein, mais faire toujours en sorte que la derniere couche soit d'Antimoine & même assez épaisse; ensuite luttez bien le creu-

set avec la terre préparée, lequel vous laisserez sécher doucement & loin du feu, crainte qu'il ne s'y fasse des crevasses & ouvertures, & vous mettrez ce creuset au feu de calcination par degrez pendant six heures, aprés quoy l'Or deviendra friable & tres-aisé à se broyer entre les doigts : si du premier coup il ne se broyoit pas comme je le dis, recommencez l'opération de ce même Or, sans doute il y sera réduit & trés-bien calciné, puis lavez cet Or avec du vinaigre distillé dans lequel vous aurez dissout du Sel commun, & enfin avec de l'eau de riviere claire & tres-chaude. Séchez cette calcination sur des cendres chaudes à petit feu, & si vous avez bien operé, vous en tirerez un tres-beau Pourpre auquel vous donnerez sept fois autant pesant de fondant, ainsi que vous ferez à tous les suivans, & tel que je le diray au Traité des fondans,

Second Pourpre d'Or.

Voicy une autre Opération qui pourra peut-être paroître à plusieurs Artistes presque semblable, mais un Docte en sçaura bien l'excellence & l'ingenieuse invention; prenez donc de l'Or en lamines tres-minces que vous mettrez dans un creuset avec de l'Antimoine & de la Pierre-ponce concassée : sçavoir, *stratum super stratum*, comme j'ay dit cy-dessus, &. observerez toujours que la premiere & la derniere couche soient d'Antimoine & de Pierre-ponce, puis luttez le creuset comme cy-devant, & le mettez au feu de cémentation par degrez pendant six heures, ensuite deluttez le creuset, & si l'Or n'étoit pas friable entre les doigts, recommencez à stratifier avec ladite Poudre d'Antimoine & de Pierre-ponce, remettez le creuset au feu de cémentation comme la premiere fois, & réïterez cette cal-

cination jusqu'à ce que vos lamines d'Or se broyent facilement entre vos doigts : ces lamines seront un peu blanchâtres & comme humides ou moüettes, vous verserez dessus, de l'esprit de vin, pour en tirer la teinture, & réïterez tant de fois que l'esprit de vin ne se teigne plus, car il tirera à luy toute la teinture ; alors vous séparerez l'esprit de vin par l'entonnoir de papier gris, & le distillerez à chaleur douce jusqu'à ce qu'il commence à s'épaissir, prenez cette terre ou Or, & le calcinez au petit feu de reverbere jusqu'à ce qu'elle se puisse mettre en Poudre tres-fine, laquelle il faut laver avec de l'eau de riviere bien nette ; votre Or étant en cet état, si vous êtes Artiste, vous en tirerez un Pourpre tres-beau.

Troisiéme Pourpre.

CEtte Opération est commune & fort simple, mais elle est dangereuse dans l'execution, si l'Ar-

tiste n'est pas vigilant à la fin de son Ouvrage.

Prenez donc une once d'Or en chaux ou en limaille, deux onces de Sel Armoniac & huit onces d'eau forte, mettez le tout dans un matras (proportionné à la matiere) sur le sable chaud à petit feu jusqu'à ce que l'Or soit dissout en couleur jaune; vuidez la solution par inclination pour en séparer une terre blanche qui reste au fond, puis dissolvez dans un autre matras quatre onces de Mercure ou Vif-argent avec huit onces d'eau forte, & lorsqu'il sera dissout, ajoûtez y une pinte d'eau de riviere bien claire avec la solution de l'Or, ce mélange deviendra noir, vous le ferez boüillir sur le sable chaud pendant une heure & demie ou à peu prés aussi dans un matras proportionné à vos matieres, l'Or se précipitera au fond dudit matras, & l'eau restera claire comme la plus belle eau de fontaine; vuidez-la par inclina-

tion pendant qu'elle est chaude (si-non le Mercure se mettroit en cristaux) lavez la chaux de l'Or avec de l'eau commune trois ou quatre fois, puis la faites sécher à petit feu ; car si vous l'en approchez trop prés, il pétera comme un coup de canon, il se perdroit entierement, & vous pourroit faire mal : je vous le dis, parce que cet accident m'est arrivé à moy-même, dont alors je demeuray comme sourd pendant plus de deux heures.

Quatriéme Pourpre.

JE donne icy un chef-d'œuvre de Philosophie pour la calcination de l'Or ; prenez-en en chaux la quantité que vous voudrez, avec douze fois autant pesant de Mercure, vous les amalgamerez fort long-tems dans un mortier de verre avec son pilon, versez dessus du bon vinaigre distillé pour le bien laver, ensuite vous le passerez au travers d'un linge blanc tres-serré :

continuez de remettre de nouveau Mercure dans le mortier avec l'Or qui n'a pas passé & qui est resté dans le linge, réïterez cela tant & jusqu'à ce que tout l'Or soit passé par votre linge comme en Mercure ; alors prenez tous ces Mercures qui contiendront votre Or, mettez-les dans un alembic avec sa chape sur des cendres chaudes pendant vingt-quatre heures, & que le feu soit doux, afin que l'Or se purifie tres-parfaitement avec le Mercure, puis passez le tout au travers d'un morceau de chamois, qui sera lié & noüé, en sorte qu'on ne puisse rien perdre en le pressant avec les mains sur un bassin de fayance ou autre, pour en faire sortir le Mercure, lequel étant extrait, il restera dans le chamois une masse qui contiendra tout votre Or & encore prés de trois fois autant de Mercure, prenez ladite masse, & la mettez dans un alembic avec sa chape, sur le fourneau de cendre

C v

à feu doux pendant deux ou trois heures, & jusqu'à ce que la masse soit séche; vous ôterez l'alembic du fourneau, puis si quelques parties du Mercure sont montées, faites les retomber avec les pannes d'une plume, & aprés l'avoir remis sur le même feu & qu'il sera sec, ce que vous trouverez en masse, mettez-le en poudre pour le recuire, comme je le viens de dire, avec encore son même Mercure que vous venez d'extraire, aprés quoy vous l'ôterez du feu & le triturerez comme cy-dessus; mettez cette Poudre dans le même fond d'alembic avec sa chape, & distillez tout le Mercure à feu tres-fort, alors vous aurez votre Pourpre presque sans couleur, mais elle reviendra quand vous luy aurez donné son fondant avec lequel vous le reverbererez à petit feu.

Cinquiéme Pourpre.

SI vous aimez le travail, c'est icy où vous aurez du plaisir à faire les Opérations que je vous donne avec tant de facilité, quoiqu'elles m'ayent coûté tres-considerablement & même emporté une grande partie de ma jeunesse; mais je ne m'en repens pas, puisque je me suis contenté, & que c'étoit mon inclination naturelle qui m'y portoit.

A l'égard de notre cinquiéme Pourpre, prenez quatre onces de Nitre purifié & une once d'Antimoine d'Hongrie, réduisez-les en poudre subtile sur un Porphire, ajoûtez-y un gros d'Or en fetüilles, faites la détonnation dans un grand creuset avec une verge de fer rougie au feu, avec laquelle vous remuërez ladite matiere qui s'enflammera au moment, & vous laissera une masse que vous calcinerez au petit reverbere pendant une heure, &

jusqu'à ce que la couleur tire un peu sur le violet, alors levez-la & la séchez, ensuite donnez-luy son fondant pour l'éprouver.

Sixiéme Pourpre.

A Present on peut connoître par ce que j'ay dit ci-dessus que le travail des Emaux n'est pas peu de chose à celuy qui l'a inventé comme j'ay fait, personne ne m'en ayant jamais donné aucunes intelligences; ce n'a donc été qu'à force d'experiences que j'y suis parvenu, & je puis dire qu'entre le petit nombre de ceux qui y ont travaillé & même qui y travaillent encore, il y en a eu peu qui ayent connu & qui connoissent, ce que c'est que les couleurs qu'ils ont employé & employent actuellement.

Voicy encore une tres-ingénieuse calcination d'Or : remarquez qu'il faut faire scier des cornes de Cerf en petites lamines fort minces, lesquelles on stratifie avec des lami-

nes d'Or, dans un creuset à l'épreuve & que l'on scelle de bon Lut : on le met au fourneau d'un Potier de terre jusqu'à ce que la calcination paroisse de couleur de Pourpre ; il est aisé de voir que ce ne peut être que la corne de Cerf, qui aura corrodé l'Or & réduit en poudre, qu'il sera facile de séparer de la cendre de ladite corne par le moyen de quelque industrie Hermétique.

Septiéme Pourpre.

Fondez de l'Or tres-fin dans un creuset ; quand il sera en fusion, jettez dessus trois fois autant pesant de Souphre vif, & au même moment jettez aussi le tout dans un autre creuset froid que vous aurez tenu tout prêt : la matiere étant froide, elle sera fort friable & se pulverisera en tres-beau Pourpre ; mais avant, il faut tirer ce qui sera resté de Souphre vif, comme cy-dessus au sixiéme Pourpre.

Huitiéme Pourpre.

JE ne puis exprimer le plaisir qu'un Artiste ressent dans son cœur, lorsqu'il a découvert des choses que tant d'autres ont cherchées sans y pouvoir parvenir, quoiqu'ils fussent tres-doctes & habiles Maîtres : j'avouë aussi que c'est un don du Ciel que celuy qui y réussit ne peut jamais assez reconnoître, si ce n'est par une profonde humilité : ne vous étonnez donc pas, Lecteur, si je réfléchis si souvent ; je suis persuadé que vous voyez que j'en ay beaucoup de sujet, & que c'est tout le plaisir qui me reste aujourd'huy de mes profondes études.

Je finis en vous donnant encore cette huitiéme & excellente calcination d'Or que j'ay toujours beaucoup estimée, parce qu'elle est aisée & facile à faire.

Prenez deux onces de Sel Nitre, & autant d'Alun, tous deux parfaitement purifiez par solution & at-

tention, par une exacte filtration & coagulation avec une once de Sel Gême. Broyez bien le tout ensemble après y avoir ajoûté la vingtiéme partie du total de tres-bon Or en feüilles ; ensuite on met le tout dans un creuset éprouvé, lequel il faut bien clore ou sceller de bon Lut, & ayant été séché parfaitement, le mettrez sur un petit feu pendant deux heures ; l'Or se calcine de telle maniere, que l'esprit de vin le dissout & même l'eau commune s'il est bien préparé. Enfin il faut évaporer l'eau & l'esprit de vin (dans lequel on l'aura dissout) à petit feu jusqu'à siccité, puis vous en ôterez les Sels par édulcoration d'eau chaude & nette, l'Or restera au fond du vaisseau où vous l'avez édulcoré, lequel sera propre à faire plusieurs compositions de couleurs, en luy donnant un fondant qui luy convienne pour ce à quoy on le veut adapter.

Remarques essentielles au sujet des Pourpres.

J'Ay toujours remarqué que l'Or, qui a été allié avec le Cuivre rouge, ou même qui en a reçeu quelques vapeurs avant que d'avoir passé par nos examens, est le plus propre pour faire nos Pourpres; car il semble qu'il luy a laissé quelque chose de sa teinture qui tend toujours au rouge, au lieu que celuy qui a été joint à l'Argent, ou qui seulement en aura reçeu quelque odeur, donnera infailliblement un Pourpre tres-pâle : voilà une des principales raisons qui m'a obligé de donner des purgations de l'Or, avec tant d'exactitude, afin de le pouvoir affiner soy-même & choisir l'Or à sa propice & à son avantage.

Il est encore à propos d'avertir ceux qui n'ont pas un grand usage de la manipulation des Métaux, que l'on perd souvent beaucoup

d'Or dans les édulcorations des dissolutions que l'on en fait ; c'est ce qui m'a obligé de donner une petite intelligence à ce sujet, qui est d'avoir un Entonnoir de verre assez grand, dans lequel on mettra un cornet de papier gris en double feüille, afin qu'il ne se créve pas si facilement : on le pose en cet état sur un Récipient, comme une Cucurbite, placée sur un bourelet & solidement appuyée ; dans cet Entonnoir il faut vuider les dissolutions lesquelles s'écouleront dans la Cucurbite, ou autre Récipient que vous voudrez : l'Or restera immanquablement dans le cornet de papier gris, & par ce moyen, on aura tout le tems & la facilité d'édulcorer les dissolutions sans perdre beaucoup d'Or.

Vous observerez qu'il ne faut pas jetter les eaux du Récipient, parce qu'elles contiennent encore un peu d'Or, lequel, si vous le voulez avoir, vous n'aurez qu'à faire exhaler toute

l'humidité au feu, & votre Or se trouvera avec les Sels, qui se peuvent aisément séparer après leur coagulation en cristaux : à l'égard du Pourpre ou l'Or qui reste dans le cornet de l'Entonnoir, après qu'il est assez égouté, il le faut ôter doucement sans le déchirer, puis l'étendre sur deux ou trois feüilles de papier gris en double l'une sur l'autre, pour dessecher entierement ce reste de votre dissolution ; en sorte qu'il n'y demeure aucune humidité lorsque vous la voudrez réverbérer, parce que s'il y en restoit, elle pourroit gâter votre Pourpre, lequel se corrompt à la moindre vapeur.

Le Lecteur doit être averty en cet endroit, que quoyque je propose souvent dans mes Opérations, de se servir d'Or en feüilles ou en grenailles, je présupose qu'il entend bien, que ce doit être de celuy qu'on aura purifié, comme je l'ay dit dans mes examens, & que l'on

aura fait réduire en feüilles, lamines ou grenailles; car autrement nos purifications resteroient inutiles, & même ce seroit courir le risque, de ne point réüssir à faire vos belles couleurs; il en doit être tout de même à l'égard de l'Argent.

J'ajoûteray encore que l'on peut faire l'eau régale, aussi-bien avec le Sel Geme, qu'avec le Sel Armoniac pour la dissolution de l'Or.

Je crois n'avoir rien negligé au sujet des Pourpres dont est question; je l'ay jugé à propos comme étant l'une des couleurs la plus essentielle de nos Ouvrages d'Email, puisque sans luy toutes les carnations ne valent rien, & même il semble qu'il réjoüit la vûë dans les Draperies, où il est spirituellement employé: parlons à present du Bleu d'Argent.

Bleu d'Argent, ou de ☽.

ON a long-tems cherché cette teinture avant que de la trouver, elle est aussi des plus essentielles, tres-fixe & permanente au feu : cette teinture m'a beaucoup plus donné de travail que le Pourpre dont nous venons de parler ; je souhaite que l'Artiste à qui je parle, & en faveur de qui j'écris, en puisse faire son profit à mes dépens ; je luy donne volontiers, & ne luy demande rien autre chose que de m'en sçavoir bon gré & je seray content, quoyque je sçache néanmoins, que les Studieux, n'ignorent pas qu'on ne donne point aisément les découvertes qui coûtent beaucoup ; mais je croirois faire un crime de laisser perdre les lumieres que Dieu m'a confiées, & que je crois être obligé de donner au Public comme une chose nécessaire à la Grandeur des Princes.

Voicy l'Opération pour notre Bleu d'Argent.

Prenez cinq livres de bon vinaigre, dans lequel vous metterez six onces de Sel Armoniac, & les verserez dans un pot de terre ou de grais, pour le mieux que ce soit dans un pot de grais assez grand, & ayez deux onces d'Argent de coupelle en lamines tres-minces & déliées, lesquelles vous couperez avec des cizeaux en petites pieces en forme de lozanges ; il faut avoir de la toile cirée, de la largeur de deux fois l'entrée de votre pot, pour le pouvoir couvrir & lier tout autour avec une ficelle ; à l'une des deux parties de cette toile, vous y ferez autant de petits trous que vous aurez de lozanges d'Argent ; cela se doit faire avec une éguille à coudre, ensuite percez ces petites piéces d'Argent, par le bout avec un poinçon, pour attacher un fil à chacunes, & le passerez dans les trous de ladite toile ; vous ferez

quelques nœuds au fil pour les arrêter & les suspendre, en sorte qu'elles ne se touchent point ny même à la toile: vous couvrirez le pot de maniere que les lozanges ne touchent point aussi au vinaigre, mais qu'elles en approchent seulement le plus près que vous pourrez; alors vous ficellerez cette toile, autour dudit pot, puis de l'autre partie de cette toile cirée, vous en ferez une seconde couverture, que vous liërez tres-fort, pour que la vapeur du vinaigre, ne se puisse exhaler au travers des trous d'éguille que vous avez fait à celle de dessous pour y attacher les lozanges; cela se fait, afin que rien ne puisse respirer hors du pot, lequel, vous enterrerez en cet état, dans du fumier chaud pendant vingt jours, aprés lequel tems, vous trouverez vos lames toutes couvertes d'un azur, plus beau que l'Outremer: si vous voulez faire évaporer le vinaigre qui restera dans le pot, vous trouverez encore des

belles féces bleuës, que vous laverez & édulcorerez tres-parfaitement avec de l'eau chaude, puis les sécher sur du papier gris, suivant la méthode que j'ay donné cy-devant, & même sur un peu de cendres chaudes, ayant mis votre bleu dans une petite tasse de fayance : enfin prenez garde à la propreté & qu'il ne s'y mêle aucunes salletez, car tout votre Ouvrage seroit perdu, parce qu'il n'y a rien de plus pur que ces deux couleurs ; sçavoir, l'Outremer d'Argent, & le Pourpre d'Or : enfin éprouvez ce bleu d'Argent avec les fondans dont nous parlerons dans leur lieu ; en sorte qu'il parfonde à votre gré pour accorder avec vos autres couleurs.

Jugez, Lecteur, si ce ne seroit pas une vraye perte pour les Amateurs de ce noble Art de ne leur pas révéler de si belles & si ingénieuses inventions ; mais ne doutez point que je ne sois toujours en crainte que de si rares découvertes ne de-

viennent trop communes; car rien n'avillit tant les beaux Arts que de rendre les choses précieuses (qu'ils produisent(si vulgaires, par exemple, le Verre n'est-il pas tombé à mépris ? quoyqu'il soit admirable & fabriqué noblement: il est aisé néanmoins, de remarquer quelle différence il y a entre la délicatesse de nos Ouvrages & celle-là; j'ose dire qu'il ne convient pas à toutes sortes d'esprits d'y travailler, & qu'il y a quelqu'astres, qui nous conduisent en cela pour nous y faire réussir. Remarquez donc si j'ay beaucoup travaillé pour découvrir toutes ces différentes Opérations qui m'ont quelquefois empêché de dormir & qui même ne me donnoient pas le tems de manger par la vigilance & assiduité que j'apportois à mon travail: je le dis sans conséquence, j'ay quitté toutes autres fortunes pour vous laisser cette admirable Science où j'ay sacrifié le plus beau de mon bien, & à ce sujet

essuyé

essuyé des duretez dans ma famille qui vouloit m'obliger de cesser à la sollicitation même de mes proches : cette petite digression ne vous doit point faire de peines, étant faite à dessein de vous encourager & de vous faire entendre que pour tirer Cerbere des Enfers, ce ne peut être que par la vertu, & qu'il y faut essuyer beaucoup de peines & de travaux.

Autre Bleu d'Argent.

IL faut prendre de l'Argent de coupelle qui soit en grenaille, & l'amalgamer avec quatre fois autant de Mercure après qu'il aura été passé au travers du chamois, suivant notre méthode cy-devant décrite en parlant des Pourpres, & après que vous aurez fait votre amalgame, mettez-le dans le même chamois bien net, par lequel vous ferez repasser encore ledit Mercure, & l'Argent restera, lequel vous mettrez dans autant d'eau forte qu'il

en faudra pour le diſſoudre ; enſuite étant diſſout, vous ferez évaporer l'eau forte à petit feu, l'argent reſtera au fond du vaiſſeau, lequel ſera de couleur de cendre fort dégoûtante, mais ne vous en étonnez pas ; mettez deſſus autant d'eau de Sel Armoniac qu'il en faudra ſeulement pour le couvrir dans le vaiſſeau qui le contient, puis encore par-deſſus à peu près autant de bon vinaigre diſtillé ; enſuite laiſſez éclaircir le tout & évaporer l'eau & le vinaigre, puis ce qui reſtera dans le vaiſſeau ſoit Cucurbite ou autre doit être bien ſcellé ; en ſorte qu'il n'en puiſſe rien reſpirer ; laiſſez-le dans cet état pendant un mois, alors on peut ouvrir le vaiſſeau & examiner la matiere pour voir ſi le Bleu eſt beau ; ſinon il le faut refermer juſqu'à ce que vous ſoyez contents de votre couleur d'Azur, laquelle vous mettrez ſur un peu de cendre chaude avec de l'eau nette pour édulco-

rer votre matiere jusqu'à ce que l'eau en sorte insipide : vous devez sçavoir la maniere de faire ces édulcorations, je vous l'ay donnée cy-devant dans quelque remarque. Desséchez ensuite votre Azur sur du papier gris, puis dans un godet de fayance sur la cendre chaude, mais à très-petit feu ; vous l'éprouverez aprés luy avoir donné son fondant, lequel je diray dans son lieu cy-aprés en parlant des fondans.

Il est à propos de vous dire en cet endroit que l'Argent se peut calciner de la même maniere que l'Or de notre quatriéme Pourpre.

L'Email d'Azur.

Comme on peut se servir d'Email d'Azur, j'ay jugé à propos de donner la maniere de l'adoucir, parce que voulant l'employer simplement comme on le trouve chez les Marchands, il n'y auroit aucune satisfaction, parce qu'il ne fondroit que difficilement,

que sa couleur resteroit toujours louche (pour parler dans les termes de mon Art) & seroit sale & tres-revêche à l'employ : cet Azur se vend chez les gros Marchands Epiciers Droguistes.

Vous en prendrez une demie livre qui soit bien net, vous le laverez avec de l'eau de vie, puis ensuite avec de l'eau nette que vous ôterez par inclination, & le laisserez sécher au Soleil ou loin du feu aprés l'avoir écarté sur du papier gris à l'ordinaire, ensuite vous y ajoûterez gros comme une féve de Sel Géme ou de Salpêtre tres-fin, & deux fois gros comme ladite féve de belle Aiguemarine ou de Cristal de Venise bien doux : mêlez & broyez le tout dans un mortier, mettez ensuite ces matieres dans un creuset capable, lequel vous porterez au four d'une Fayancerie pour fondre cette couleur qui doit y rester pendant leur feu : quand il sera fondu, cassez le creuset pour avoir

votre Azur; & si quelques parties du creuset y tenoient, faites-les ôter par un Emailleur à la lampe; cassez encore cette masse en petit morceaux & les pilerez dans un mortier d'Acier, passez-le ensuite dans un tamis moyennement fin, aprés vous le laverez avec de l'eau nette pour en ôter par inclination une espece de bouë qui en sortira avec les Sels que vous y aurez mis; vous réïtererez jusqu'à trois fois à le faire refondre sans y rien mettre davantage que seulement de le piler dans le mortier, le passer au tamis & de le bien laver d'eau nette; alors vous pouvez vous en servir aprés l'avoir bien broyé sur une trenche d'Agate avec sa molette de même pierre; cela se doit faire avec de bonne huile d'Aspic.

Bleu d'Outremer ou de Lapis Lazuly.

LE Lapis n'est autre chose qu'une pierre qui s'est congellée avec des sels & des fumées exhalées des

mines d'Or, d'Argent & de celles de Cuivre; puisqu'il se trouve tres-souvent dans cette pierre du Bleu, de l'Or & du Verd, même du Blanc qui marque la pureté de l'eau dont il a été formé, & qu'il a été tiré trop tôt hors de sa mine, n'ayant pas eu le tems suffisant pour achever toute sa coction : pour connoître qu'il n'est pas entierement parfait quand ces sortes de taches s'y trouvent, il ne s'agit que d'observer (lorsque le Lapidaire le polit) on verra qu'il n'y aura que les endroits tres-foncez de Bleu qui prendront le poliment.

Par cette raison, on peut dire que toutes les pierres précieuses qui sont colorées, tirent leur couleur de la teinture des métaux; mais qu'il n'y a rien en elles qui puisse être permanent au feu, puisqu'elles ne tiennent que l'esprit de la teinture du métal & rien du corps, & qu'il n'y a que le seul Lapis qui puisse y résister, parce qu'il contient

beaucoup plus de la substance des métaux que les autres pierres : la raison de cette forte teinture qu'il contient, est que la terre & l'eau dont cette pierre est formée, se sont trouvées propres & comme une pâte liquide pour recevoir les exhalaisons de la mine, qui sont (pour ainsi dire) comme l'ame qu'elles ont infuse à cette belle pierre, dont on a trouvé le moyen de tirer la teinture spirituellement.

Je pourrois en donner les facilitez, mais je crois que cela seroit tres-inutile, puisqu'il se trouve tout apprêté chez plusieurs Marchands de couleurs pour les Peintres ; il est plus nécessaire de dire comment il se peut employer dans nos Ouvrages d'Email.

Il faut prendre du verd dont les Vitriers se servent à peindre sur le verre (je vous en donneray la façon cy aprés) on broye ce verd avec de l'eau & non à l'huile d'Aspic, parce qu'elle le gâte ; l'on en

fait la premiere couche sur la piéce qu'on veut peindre de nôtre Outremer, aprés que ce verd est parfondu: prenez du beau Azur d'Outremer, lequel vous aurez broyé tres fin avec le quart de son poids de belle Rocaille blanche d'Hollande; vous le coucherez encore sur votre couche de verd parfondu, & que ce soit aussi avec de l'eau, en l'étendant tres légérement & également: enfin si vous voulez imiter le Lapis, lorsque votre piéce d'Ouvrage sera parfonduë, vous pourrez tracer des petites veines d'Or dessus avec de l'Or en coquille, & vous remettrez votre Ouvrage au feu pour la troisiéme fois; mais à cette derniere, il ne faut qu'un tres-petit feu, puisqu'il n'y a rien à parfondre, ce dernier feu n'étant que pour attacher seulement votre Or; alors vous aurez une tres-belle couleur d'Azur qui contrefera le Lapis.

Bleu de Saffre.

LE Bleu de Saffre ne se peut faire qu'aux fourneaux des Verriers où sont les fabriques des Emaux épais : cette matiere tire aussi sa teinture des exhalaisons des mines d'Or, d'Argent & de Cuivre, & l'on pourroit dire (à ce que je crois) qu'il devroit être de la qualité du Lapis, mais qu'il n'a pas eu tant de coction dans la mine, & que néanmoins il est l'Agent qui donne sa couleur bleuë à toutes les pierres de cette couleur : mais à proprement parler, le Saffre ne donne pas une vraye couleur bleuë; car tous les Emaux épais qui sont faits de sa propre substance, tirent un peu sur le gris-de-lin, & c'est ce qui nous doit faire connoître que cette teinte ne peut provenir que des exhalaisons où il y a de la mine d'Or mêlée de celle d'argent & de cuivre.

Cette couleur est tres-bonne, mais

seulement pour être mêlée dans différentes compositions de teintes & avec d'autres Emaux épais ; c'est pourquoy il est inutile d'en donner icy la composition: car on le trouve tout fait chez les Marchands, & il ne s'agit que d'en faire l'épreuve, parce que souvent il s'en trouve qui ne parfondent pas aisément, ainsi que de tous les autres Emaux épais ou en pain; lorsque cet inconvénient se rencontre, le reméde est de les faire courroyer & adoucir par un Emailleur à la lampe, qui les tirera en petites verges ou bâtons, en leurs donnant un peu plus de fondant de quelque beau Cristal tendre, puis vous éprouverez pour les accorder avec vos autres Emaux durs : voilà tout ce que je puis dire à l'égard des bleus ; seulement je vous donne avis, que vous trouverez presque de tous ces Emaux épais chez les Marchands Fayanciers.

Des Verds.

ON trouve plusieurs sortes de Verds d'Emaux durs, mais tres-peu qui soit propre pour peindre; parce que la plus grande partie n'ont presque point de teinture, qui est néanmoins ce qui leur devroit donner du corps, & n'en ayant point, ils nous deviennent comme inutiles; car ce sont ces teintures que nous devons rechercher en eux, puisque nos travaux sont perdus, aprés les avoir employez sans qu'ils eussent ces teintures.

C'est donc pour cette même raison que je me sens obligé de vous avertir une fois pour toutes, que ceux qui seront les plus chargez de teinture, sont les meilleurs; sçavoir, les noirs, les couleurs d'olives, les gris-de-lins, les couleurs brunes pour faire les cheveux, les verds, &c.

Composition du Verd gay, I.

JE commence par la composition du Verd gay, lequel est des plus précieux pour servir à fortifier presque toutes les couleurs de son genre, & qu'il fait des merveilles lorsqu'il est employé modestement dans les carnations.

Vous prendrez du beau Verd en pain qui soit mat, mais d'une belle couleur claire, & autant pesant de cendre verte, après que vous l'aurez calcinée, comme je le diray dans la suite : prenez aussi autant de beau Cristal de Venise que le poids de votre cendre verte calcinée; mêlez bien le tout ensemble dans un mortier d'Acier, puis mettez-les dans un creuset & les faites fondre à grands coups de soufflets, ensuite cassez le creuset pour avoir votre Verd que vous pilerez dans le mortier d'Acier, le passerez au tamis, le laverez & sécherez à l'ordinaire : mais pour l'avoir parfait,

il est nécessaire de le refondre encore une fois, le repiler & laver comme vous aurez fait ci-devant.

Autre Verd, II.

PRenez du Verd dont les Vitriers se servent pour peindre sur le verre, autant d'Email jaune en pain du plus clair, & autant pesant que l'un ou l'autre de belle cendre verte calcinée; mêlez bien le tout ensemble, mettez-les dans un creuset, faites fondre à fort feu, & le reste comme cy-dessus.

Autre Verd, III.

ET afin que vous en ayez de différentes teintes, vous ferez en sorte de trouver chez les Marchands d'Emaux, du Verd clair en pain, qui soit bien chargé de teinture, & vous le mêlerez avec autant pesant de jaune clair & mat, couleur de stil de grain, fondez, &c.

Autre Verd, IV.

ENfin voicy encore une autre forte de Verd; prenez de belle Aiguemarine bien couverte de teinture, & du même jaune que je viens de dire cy-dessus, partie égale que vous fondrez, laverez, &c.

Vous broyerez tous ces Verds à l'huile d'Aspic pour vous en servir après que vous les aurez éprouvez & accordez avec vos autres couleurs, d'autant qu'il faut qu'elles soient toutes d'une égale fonte.

Des Jaunes.

IL n'y a que deux sortes de Jaunes; sçavoir, le couleur d'Ocre jaune, & celuy couleur de Stil de grain clair : nous n'avons affaire que de ces deux desquels nous composons différentes teintes avec plusieurs autres couleurs, comme vous le connoîtrez dans la pratique.

Pour les avoir bons, vous observerez de choisir celuy qui a quel-

ques petites veines blanches d'où il fort comme un Sel, il est ordinairement assez bon ; mais sur tout ne les employez jamais à vos Ouvrages, sans les avoir éprouvez & accordez avec vos autres couleurs d'Emaux durs.

Des couleurs de Cheveux.

JE ne vous diray icy que peu de chose de ces couleurs que les Venitiens appellent Emaux couleur Caveline ; mais seulement, que je me persuade que vous aurez de la peine à croire qu'elles se font avec du cœur de bois de vieux chênes pourris depuis un tres-long-tems, & qu'il est nécessaire de trouver dans le même arbre encore sur pied, & remarquez aussi, qu'il faut que cet arbre, soit planté dans une terre vitriolée, & que cette pourriture de cœur de bois, soit tellement pénétrée qu'elle en soit presque pétrifiée, autrement la teinture se perdroit au feu : ces Emaux de bois

pourris sont tres-rares, & ne se peuvent faire que dans les fourneaux de Verreries ; il vous doit suffire que je vous en indique & vous en découvre le fond, cela seul vous doit faire plaisir.

Cette couleur me donnera lieu de m'étendre plus que je ne pensois à son sujet, & de vous dire que les terres vitriolées ne sont pas seulement capables de transmuer les arbres & les plantes en métal, mais encore les cadavres qui s'y trouvent ensevelis pendant un long espace de tems : on trouve beaucoup de preuves de ce que j'avance; j'en ay vû quelqu'unes, entr'autres celle qui est au cabinet de Monseigneur le Grand Duc de Florence, & à Rome dans un Convent de Religieux qui me firent voir un Moine mort depuis quarante ou cinquante ans, lequel étoit tout entier, mais dur comme de la pierre, & je ne doute point que si ce corps étoit resté un tres-long-tems dans la même

terre d'où on le venoit de tirer, il n'eut pû se pétrifier parfaitement: & un Marchand qui est digne de foy, m'a dit avoir vû dans le cabinet d'un Seigneur d'Allemagne un corps mort dont la plus grande partie est pétrifiée: on voyoit autrefois dans le cabinet d'un Curieux à Sens en Bourgogne un petit enfant entierement pétrifié, & rien ne peut mieux certifier ce que je viens de dire, qu'un pieu de bois que l'on a trouvé depuis quelque tems en Italie, lequel est partie de fer, partie de cristal & l'autre partie de pierre, avec encore un peu de bois qui n'a pas eu le tems de se pétrifier, ou qui n'a point trempé dans la matiere pétrificative : si je ne craignois icy d'ennuyer l'Artiste à qui je crois donner occasion de méditer, il y auroit lieu en cet endroit de philosopher ; je le prie seulement de me permettre de dire mon sentiment, craignant de ne pas trouver ailleurs l'occasion de

le faire, & je me flate qu'il n'en sera pas fâché, puisque ce n'est que pour son instruction & au sujet du bois pourry, en luy voulant donner à connoître que le bois se peut fixer & changer en métal, étant abreuvé long-tems d'un Vitriol, & que si ce Vitriol tend à l'Or, le bois deviendra Or, & ainsi des autres Métaux.

Enfin on ne doit faire aucun doute que les matieres métalliques qui sont inconnuës dans les eaux, ne soient si subtiles qu'elles ne puissent pénétrer toutes sortes de corps, de même que quand le Soleil passe au travers d'une vître, & qu'il en est de même de celles qui se trouvent dans la terre avant leur congellation : quelques Studieux ont spirituellement remarqué, que ces matieres métalliques, ne se distinguent des autres eaux que de la même maniere que l'huile se sépare de l'eau commune, & j'espere vous le faire connoître par quelques pe-

tites opérations que nous devons faire au sujet de nos rouges d'Acier ou de Mars &. où je vous invite de porter votre attention quand nous y travaillerons, en remarquant la maniere dont se forme la Pélicule, sur la superficie de notre dissolution, lorsque nous en ferons des Cristaux ou des Vitriols.

Des Noirs durs.

Tous les Emaux épais nous peuvent servir, & ils se trouvent chez les Marchands : à l'égard des Noirs, il y en a de deux sortes ; sçavoir, du Pourpré & de l'Azuré : choisissez toujours le plus chargé de teinture & qui parfonde aisément ; ils ne servent presque jamais que pour faire des compositions de teintes, parce qu'ils s'évaporent facilement au feu, sur tout lorsqu'ils sont employez délicatement ; mais nous allons suppléer à leurs défauts par mes nouvelles découvertes.

Premier Noir dur composé.

IL faut avoir du Périgueur que vous calcinerez plusieurs fois, & à chacune vous l'éteindrez (sortant du feu) dans du bon vinaigre, puis le laverez tres-bien & le sécherez à l'ordinaire; donnez-lui son fondant, tel & jusqu'à ce que vous l'ayez accordé avec vos autres couleurs dures, ensuite mêlez moitié d'Email noir en pain, ou pourpré ou azuré, suivant que vous jugerez à propos, & pour ce que vous en aurez affaire, parce qu'ils sont tres-différens, & l'autre moitié de celui que nous venons de composer de votre Périgueur dont le fondant doit être d'Aiguemarine.

Et vous devez remarquer que pour durcir les Périgueurs, afin quils puissent être employez avec nos Emaux durs, on les doit calciner à un feu tres-fort, & qu'ils y soient long tems, car autrement ils ne se soutiendroient pas.

Second Noir composé.

PRenez la quantité que vous voudrez d'Email d'Azur dont les Peintres se servent, vous le mêlerez avec le quart de son poids d'Ecailles d'Acier, lesquelles se trouvent au bas des enclumes des Couteliers, ou bien faites-les vous-même en brûlant des petites plaques d'Acier que vous ferez applatir par quelque Forgeron; mais souvenez vous de le bien calciner, autrement il gâteroit tout.

Broyez bien ces deux matieres ensemble avec trois fois autant pesant que les deux de belle Aiguemarine, mettez-les dans un creuset bien couvert, & au fourneau pour le fondre à grand feu & grands coups de soufflets; laissez-le un peu de tems dans le feu après qu'il sera fondu, afin qu'il se mitonne & couroye, & laissez éteindre le feu doucement, alors tirez le creuset & le cassez, puis pilez la matiere &

la lavez à l'ordinaire ; vous broyerez ce noir avec de l'huile d'Aspic tres-subtile, & l'éprouverez; si elle étoit trop dure, vous y ajoûterez un peu de Rocaille jaune par discretion, pour faire en sorte de l'accorder aux autres couleurs.

Troisiéme Noir dur composé.

Voicy le plus beau, le plus solide & le plus fixe de tous les Noirs durs, & qui est le plus facile à employer: je me suis tourmenté pendant plus de dix ans pour le trouver & le mettre dans l'état que je vous le donne.

Autrefois les Emailleurs de Limoges ont négligé cette belle partie de l'Email, je veux dire les Emaux fixes, lesquels ils sentoient bien qui leur manquoient: s'ils les avoient eu, nous trouverions aujourd'huy des pieces merveilleuses de ces habiles Maîtres; mais ces principales couleurs leur manquant, ils ne nous ont rien laissé de dé-

licat en petits Portraits : tout ce qu'ils ont pû faire, n'a été que d'en produire quelqu'uns en grand, comme tant d'autres Ouvrages merveilleux, auſquels ils employoient leurs Emaux ſi épais, qu'ils ne ſe pouvoient exhaler au feu, quelque chaud qu'ils leurs donnaſſent; quoiqu'à ce ſujet, ils fuſſent obligez de prendre des précautions pour les empêcher de couler.

Quand ils ont voulu travailler à des petits Portraits, ils faiſoient de vrais galimatias d'Emaux durs, avec des Emaux flinquez, qui à la vérité étoient beaux, mais qui n'avoient aucuns accords l'un avec l'autre, quoiqu'aſſez bien deſſinez; ils y en avoit quelqu'uns d'entr'eux qui étoient tres-habiles du tems que Raphaël d'Urbain vivoit, lequel a bien daigné employer de ſa main quelqu'unes de leurs couleurs, car il ne les ſçavoit pas faire : je ne puis m'empêcher de dire en cet endroit & par occaſion, que ces

habiles Ouvriers Limosins, ont eu grand tort d'avoir rendu leurs secrets si vulgaires & communs, même jusqu'à ce point, que la plus grande partie de leurs Ouvrages en sont tombez dans une espece de mépris, parce que toutes sortes de mauvais génies y ont été employez, lesquels n'avoient aucun goût, ni de Dessein, ni de Peinture, & même leurs couleurs dégéneroient de beaucoup de celles de ces habiles Maîtres dont je viens de parler : ils ont donc détruit ce noble Ouvrage, lequel on n'auroit dû laisser pratiquer, que par des personnes dans lesquelles on auroit connu toutes les qualités requises, & qui n'auroient eu en vûë que la gloire, & non pas que ces Ouvrages fussent donnez à vil prix ; car il est impossible qu'un habile & honnête homme le puisse faire : il seroit donc à souhaiter que les personnes qui ont cet admirable talent, fussent tenus tres-rares, par rapport

rapport aux Portraits des Monarques & des Princes, qui ne devroient leur permettre de travailler à ces sortes d'Ouvrages, pour d'autres que pour eux; parce que en travaillant pour le Public, ces précieux Ouvrages se rendent trop communs: peut-on disconvenir, que rien n'accompagne si gracieusement les presens des Rois & des Souverains, que leur Portrait d'Email, lequel ne cede point aux Pierreries, qui tres-souvent les renferment, pour couronner celuy qu'il represente, aussi-bien que la grandeur de leurs presens; mais je voudrois aussi que celuy qui se destine à ce noble talent, n'eût en vûë que l'honneur, & regardât le gain avec mépris, puisque ce n'est absolument que luy qui avilit les plus beaux Arts, & même souvent les Artistes: qu'on ne traite donc point mon noble Art de mécanique, parce que je crois que tout ce qui se fait par poids, nombre & mesure, ne

E

doit point être mis en ce rang : je crains en cet endroit d'avoir un peu trop dit, & que quelqu'envieux ne le trouve mauvais, cela ne m'étonnera nullement, sçachant que la Science n'a point de plus grand ennemy que l'ignorance.

Revenons au beau Noir dont est question, & qui m'a tant exercé : il faut prendre partie égale de Maganeze & de Cuivre brûlé, la Maganeze se trouve chez les Marchands Droguistes, & le Cuivre brûlé chez les Chaudronniers, ou bien faites-le vous même, il vaudra toujours mieux : pour le faire on prend des petites feüilles de Cuivre rouge tres-minces, que l'on fait brûler, & les petites Ecailles qui se trouvent dessus, c'est ce que nous demandons ; mais prenez bien garde que ce Cuivre soit bien calciné, broyez ces deux matieres dans le mortier d'Acier, avec autant pésant que les deux de fondant Bleu, dont je vous donneray la compo-

sition cy-après, lorsque je parleray des fondans, & autant péſant que le tout, d'Azur le plus foncé en couleur que vous pourrez trouver : fondez toutes ces matieres dans un creuſet proportionné ; étant fondües, caſſez le creuſet pour en tirer le Noir, lequel vous pilerez dans le mortier ; lavez bien ce Noir, il en ſortira une boüe aſſez ſalle ; ſéchez votre matiere ſur le papier gris, puis la rèmettez dans un creuſet, & refondez, broyez & lavez de cette ſorte juſqu'à trois fois : cela ſe fait pour accoûtumer cette couleur à être permanente, & fixe au feu & à nos Ouvrages ; vous aurez le plus beau Noir qui ſe puiſſe jamais voir, & le plus fixe ; enſuite pour l'accorder avec les autres couleurs, on y ajoûte un peu de Rocaille, en le broyant ſur l'Agathe avec de l'huile d'Aſpic.

Couleur de Bois.

CEtte couleur est assez ingrate, mais elle peut servir dans l'occasion, & l'on s'en sert, quand on le juge à propos.

Prenez de la Couperose blanche, & la calcinez dans un creuset plat, dont je vous donneray la maniere de faire ci-après, en parlant de la préparation de la terre dont on doit faire les moufles : il faut donc calciner cette Couperose à tres-petit feu sous la moufle, parce qu'elle se gonfle & s'éleve beaucoup, se durcissant comme de la pierre, si vous ne la retirez promptement, & aussi-tôt que vous verrez qu'elle sera fonduë, alors vous la pilerez dans le mortier d'Agathe avec son pilon, & ensuite la remettrez au feu pour la calciner un peu davantage, jusqu'à ce que vous la voyez changée de couleur : retirez-la & recommencez à la broyer comme auparavant ; remettez-la au feu &

luy donnez plus chaud : il faut la retirer, broyer, remettre encore au feu, & la pousser à une grande & extrême chaleur, jusqu'à ce que vous trouviez la couleur de bois à votre gré ; alors lavez-la comme à l'ordinaire, luy donnez son fondant, & l'éprouvez : cette couleur n'est pas fort permanente au feu, & je vous la donne dans l'espérance, que quelqu'autre que moy la pourra porter à une plus grande perfection : car il est constant que tous les esprits ne sont pas dans une même tête ; je crois que ceux qui voudront y parvenir, comme à plusieurs autres expériences, ce ne peut être que par le moyen des Sels, dont je vais vous donner une partie des merveilleuses qualitez, tant pour trouver nos couleurs, que pour un nombre infini de choses curieuses, pour exercer les plus beaux esprits.

Qualitez des Sels.

J'Entreprends peut-être plus que je ne devrois, mais j'ouvre le chemin, pour donner occasion à quelqu'autres de pousser plus loin que moy dans la découverte des admirables qualitez des Sels, de quoy ils sont capables, & ce qu'ils font.

Il y a autant de sortes de Sels, qu'il y a de différentes Créatures sur la terre & dans ses entrailles; vous jugerez bien par là de la difficulté qu'il y a de les connoître tous, aussi ne parleray-je que de ceux qui sont à ma connoissance.

La *Couperose*, dont je viens de parler, est un Sel, lequel est tiré du Cuivre.

Le Sel *Alcali*, est tiré de quelques herbes qui croissent dans des lieux Salineux.

Le Sel de *Tartre*, que tout le monde connoît, est tiré du vin, & c'est lui qui lui donne son aimable saveur.

Le Sel *Armoniac*, est tiré, ou extrait du sang, de la chair & des urines des animaux.

L'*Alun*, est un Sel de mine, qui n'a point encore pris d'autre qualité, que de Sel mineral indécis.

Le *Borax*, est un Sel minéral, lequel les Anciens avoient véritable; il étoit verd, comme il l'est encore, mais on ne nous le donne pas vrai, parce que pour le multiplier, on a trouvé l'invention de le blanchir, & ceux qui la possèdent, la tiennent fort secrette.

Ce Borax, étoit ce que les Anciens appelloient *Crisocola*; son verd clair est tres-beau: il se trouve autour des mines de Cuivre & de Saffre.

Le *Sublimé*, est un Sel minéral; auquel il ne se faut pas fier, étant poison, mais qui fait des merveilles dans la calcination des Métaux, sur tout donnez vous-en de garde.

Le *Vitriol*, est un Sel minéral, il est la substance des Métaux.

Le *Nitre*, est un Sel, dont tous les autres prennent leur origine.

A la vérité, je ne finirois point, si j'étois obligé de les nommer tous, parce qu'il y en a autant qu'il y a de différentes odeurs & saveurs.

S'il n'y avoit point de Sel dans les plantes, soyez persuadez que nous ne pourrions jamais faire nos Emaux, & c'est ce qui m'oblige de vous en parler, afin que vous ayez le moyen de les méditer au sujet de l'Ouvrage que je vous donne.

Pour vous donner un abregé de leurs plus essentielles qualitez, il est nécessaire que je vous en fasse un petit détail, & je crois que vous n'en serez pas fâché; même je me flate que toutes les personnes de bon sens le trouveront véritable.

Le Sel blanchit, il durcit, il préserve de putréfaction, il donne saveur; c'est un mastic qui lie & assemble les matieres minérales; sans luy, les Métaux n'auroient ni son ni voix.

Le Sel nous facilite la fonte de toutes choses pour les rendre en verre.

L'Alun que j'ay déja nommé, a la faculté de tirer à luy la couleur ou teinture du bois de Brésil, de la noix de Galle, & de nombre d'autres choses ; il dégraisse aussi-bien les Métaux que les draps, pour leurs faire prendre la couleur.

Il y a de certains Sels, qui endurcissent les ferremens à la trempe. Le Sel abonde le plus dans les os, puisqu'il n'y a point de pierres qui résistent au feu aussi-long-tems que les os des animaux.

Bien plus, si on examine bien les eaux, on trouvera que ce qui les rend bonnes à boire aux animaux, ce sont les Sels qu'elles apportent avec elles des lieux souterrains où elles passent, & d'où elles sortent : car il n'y a aucunes parties de la terre, qui n'ayent quelques Sels différens les uns des autres, & c'est sans doute ce qui

donne tant de différentes sortes de générations : l'on voit tous les jours que les vertus des eaux propres pour les Teinturiers, ne viennent que des Sels qu'elles prennent en passant dans les terres d'où elles sortent.

De plus, n'est-ce pas l'eau courante, qui en courant, porte avec elle la congellative, pour la distribuer dans tout l'Univers, & en faire les congellations de différentes especes, tant des métaux, mineraux, fruits, que de fleurs & autres ? tous ces enchantemens merveilleux certainement ne se font, que par les différens Sels congellatifs, qu'elle distribuë à chaque Région dans sa circulation, & par tout où elle passe ; ce qu'elle fera tant que le monde sera monde.

Enfin mon entreprise m'oblige de dire, que l'eau commune porte un Sel visible avec elle, que je nommerois volontiers cinquiéme Elément, pour en premier lieu com-

poser, comme elle fait, toutes sortes de minéraux, qui n'étant encore que tels, sont sujets à s'évaporer, parce qu'ils ne sont composez que de cette simple eau, qui contient ce Sel ou esprit volatil, & exhalatif simplement, & qui est la cause qu'ils sont aussi susceptibles, qu'elle au feu, puisqu'elle ne leur a rien laissé de permanent; & je pourrois dire encore, sans ennuyer mon Lecteur, que si quelqu'un pouvoit avoir assez d'industrie pour distinguer les saveurs, les couleurs & les vertus, aussi-bien que les plantes les sçavent débroüiller & tirer de la terre, celuy-là pourroit certainement faire & produire toutes sortes de métaux, parce que cet admirable manœuvre ne se fait, que par ce Sel, duquel j'ay dit que je proposerois volontiers la faculté d'un cinquiéme Elément.

Du Sel Nitre.

PUisque je parle des Sels, l'Artiste ne doit point être fâché, que je lui fasse connoître que le Sel Nitre, est préférable au Salpêtre pour les compositions de nos Emaux, parce qu'il ne fulmine ni ne s'évapore point, quelque grand feu qu'on lui puisse donner, & qu'il est tres-fixe, ayant déja été fondu.

Du Borax.

QUand j'ay parlé ci-dessus du Borax, je n'en ay pas dit la qualité à l'égard de nos Emaux; sçachez donc que si vous le faites fondre dans un creuset, & qu'après être fondu, on en mêle tant soit peu dans les compositions, en les fondant, il les rend plus aisez à parfondre au travail.

Des Bois pourris.

A L'égard des Bois pourris, je me suis réservé en cet en-

droit, à dire que leurs Sels peuvent donner leurs couleurs aux eaux congellatives, qui se rencontrent où les Sels de ces Bois s'écoulent, quoique ce soit même dans les eaux communes; & l'on pourroit croire, que les pierres noires & d'autres couleurs brunes prendroient leurs teintures de cette sorte, comme par exemple, ne viendroient-elles point de quelqu'arbres, dont la teinture est noire, de même que ceux qui portent la noix de galle, sur tout, celles qui sont noires, & encore d'un autre arbre, lequel on appelle de Laune ou Vergne, qui donne aussi des teintures noires ? Ce ne peut être assurément que par leurs Sels, qu'ils peuvent donner leurs teintures aux lieux où ils croupissent & pourrissent; mais ces Sels sont volatils, c'est ce qui fait, que ces sortes de couleurs n'ont rien de fixe ni de permanent au feu : il en est de même à l'égard des Pierres précieuses, toute la diffé-

rence est, que leurs teintures proviennent d'un écoulement d'eau teinte, pour avoir passé par des mines métalliques dont elles ont aporté les Sels, chargez de leurs teintures ; par exemple encore, la couleur des Emeraudes ne peut provenir que d'une eau qui a passé par quelque mine de Cuivre ou de Couperose, & les autres de même.

Des Fondans.

LE *Saffre*, est une terre fixe comme l'Or, & qui même se prend dans ses mines : j'ay dit cydevant que ce Saffre fait le fond des Emaux de couleur d'Azur, qui tire un peu sur le gris-de-lin ; il ne nous peut servir que pour faire un fondant, ainsi que je le vais dire.

L'on prend du Saffre bien lavé, & nettoyé des ordures qui y peuvent être, avec autant pesant de beau sablon d'Etampe, & autant de l'un que de l'autre, de tres-

pur Sel de Tartre, ou de Verre, ou de Geme; mais afin qu'il parfonde encore plus aisément avec vos couleurs, vous y ajoûterez un tiers de plus de l'un ou l'autre des Sels que je viens de dire: vous mêlerez bien le tout ensemble, & le mettrez dans un creuset neuf, que vous couvrirez exactement, puis le mettrez au fourneau de fonte, à feu assez violent, & à grands coups de soufflets: étant fondu, versez votre matiere toute chaude dans le mortier d'Acier ou de Bronze, afin de ne point casser votre creuset qui vous pourra encore servir une autre fois.

Puis pilez ce fondant au mortier d'Acier, passez-le au tamis, lavez & séchez, &c. alors vous aurez un tres-beau fondant pour toutes vos couleurs brunes.

Fondant pour les Pourpres.

JE vous en donneray de plusieurs sortes, parce que ce qui convient

à l'un, quelquefois ne convient pas à l'autre: pour cet effet, vous prendrez une partie de Sablon d'Etampe, & quatre fois autant pésant de Minion, & autant de tres-pur Sel de Tartre, que de Sablon; fondez, pilez & lavez, &c.

Autre fondant dur.

CEluy-ci est tres-beau, mais il y a un peu plus de façon qu'aux autres, à cause des pierres à fusil qu'il faut calciner, en les rougissant au feu, puis les éteindrez dans de l'eau froide, jusqu'à deux fois, afin qu'elles se mêlent, & broyent plus facilement.

Vous prendrez une demie once de cette calcination, & autant de cristal de Venise, & encore demie once de tres-pur Sablon d'Etampe; sur tout cela vous ajoûterez une once & demie de Sel Nitre, ou de tres-pur Sel de Tartre: fondez le tout, pilez & lavez, &c.

Autre fondant pour les couleurs brunes.

PRenez du Sel Nitre, & deux fois autant pesant d'Antimoine; faites-les fondre comme j'ay dit ci-dessus, ensuite pilez, lavez, &c. je me suis très-souvent servi de cristal de Venise seul par nécessité; sur cela, chacun a son génie: c'est pourquoy je vous en donne de plusieurs sortes.

Voilà ce que je puis dire quant aux fondans pour les Emaux durs, qui servent à ébaucher nos Ouvrages.

Pourpre tanné dur.

AVant que de parler des fondans pour nos couleurs tendres; il est à propos de poursuivre mon discours touchant les Emaux durs, pour ne les point confondre les uns avec les autres.

Cette couleur de Pourpre tanné, est une des plus belles & des plus excellentes compositions de tous les

Emaux; elle m'a coûté beaucoup de peines pour la trouver, la regardant comme une couleur essentielle qui me manquoit, & dont je ne me pouvois passer que difficilement : en voicy la façon & la composition qu'il faut suivre exactement, parce qu'elle est fort susceptible, & que manquant à la moindre circonstance, elle ne réüssiroit pas.

Prenez-bien garde, en la faisant, qu'il n'y ait aucuns charbons qui fument, car elle seroit infectée de leur vapeur.

Vous prendrez de votre Pourpre fulminant, la quantité que vous jugerez à propos, avec six fois autant pesant de tres-pur cristal de Venise ; broyez-les ensemble fort long-tems pour éviter sa fulmination.

Mêlez-y tant soit peu de Sel de Tartre, & fondez le tout dans un petit creuset plat, ensuite pilez, lavez, &c. cecy est pour la premiere fonte.

De plus, il faut mêler cette matiere fonduë, avec autant pesant de beau jaune d'Email en pain, couleur d'Ocre, pour en faire une tres-belle couleur Isabelle, & plusieurs autres teintes, en la proportionnant avec du même jaune que je vous viens de dire, pour la rendre plus ou moins foncée à votre volonté : vous devez être assuré que cette couleur est tres-fixe & permanente au feu, quelque chaud qu'on luy donne, mais il la faut toujours conformer à la fonte de vos autres couleurs.

Prenez derechef cette même couleur, ajoûtez-y un grain d'Or fulminant, avec encore trois grains de Cristal, & broyez long-tems le tout ensemble, parce qu'autrement l'Or fulmineroit encore infailliblement, ainsi que je l'ay déja dit, refondez, pilez, &c.

Après quoy vous ajoûterez encore sur cette matiere un grain d'Or fulminant, & broyez tout en-

semble pour la troisiéme fois, & refondez comme cy-dessus, mais pourtant après l'avoir bien pilé au mortier d'Agathe, car autrement l'Or fulmineroit encore.

Etant fondu, recommencez pour la quatriéme fois à y mettre un grain d'Or fulminant, refondez & rebroyez tres-long-tems : étant ainsi fondu & refondu tant de fois, vous le pilerez, laverez, le passerez au tamis, &c. puis le broyerez à l'huile d'Aspic pour l'éprouver & vous en servir.

Couleur Violette dure.

LA teinture ou pourpre d'Or, mêlée avec nos bleus d'Argent de coupelle, font toujours une couleur Violette, merveilleusement belle, & ces deux teintures, avec leur fondant feront aussi toujours un fort bon effet, lorsque vous les mêlerez à telles sortes de teintes que vous voudrez, & soutiendront même les autres couleurs, avec les-

quelles vous les mettrez ou mêlerez.

Des Emaux épais.

Tout ce que nous pouvons dire à present, c'est que l'on fait des teintes de tous les Emaux épais, comme dans toutes sortes d'Ouvrages de Peinture : il ne s'agit que d'en faire des essais sur des petites piéces de Cuivre, émaillées de blanc, comme je l'enseigneray, en parlant de la façon d'émailler les plaques d'Or & de Cuivre, pour peindre nos Portraits & autres Ouvrages d'Email.

Composition pour des fonds.

Ordinairement les fonds des Portraits sont couleurs d'Olives, plus ou moins clairs, voicy comme ils se font.

On prend une partie d'Or fulminant, & six fois autant pesant, de jaune en pain couleur d'Ocre, & la sixiéme partie du tout, de beau noir pourpré, avec un gros

de Cristal de Venise (en cas que vous n'ayez mis que deux grains d'Or fulminant) s'il y en a davantage, vous augmenterez le Cristal à proportion : ajoûtez à cette composition un peu de Sel Nitre, puis mêlez bien le tout ensemble, & le fondez sous la moufle, dans un creuset plat : étant fondu, pilé, &c. & ensuite vous l'éprouverez.

Pourpre des Peintres sur Verre.

AFin de ne rien omettre au sujet de cet Ouvrage; je vous diray pour notre commune satisfaction, que ce Pourpre est d'un Violet à faire plaisir, & que l'on s'en peut servir dans nombres de compositions de teintes, & même pour donner du corps aux autres couleurs.

Quand on est à l'Ouvrage, on examine les outils qui y sont propres, & dont on doit se servir.

Prenez une partie de Périgueur, & deux fois autant pesant de mine

de plomb, avec sept fois autant pesant que le tout, de beau Sablon d'Etampe : ajoûtez sur ce tout encore, une fois & demie autant de Salpêtre raffiné, que de périgueur & de mine de plomb, lesquels vous mêlerez intimement ensemble, & les mettrez dans un creuset neuf, puis fondez à l'ordinaire, pilez, passez au tamis, &c. & éprouvez.

Autre Violet des Vitriers.

Comme je n'ay rien voulu oublier de ce qui peut aider les Amateurs de notre Art, j'ay crû devoir leur donner encore une autre couleur violette, afin qu'ils puissent choisir celle qui leur conviendra le mieux.

Prenez du Périgueur, & trois fois autant pesant de Sablon, avec la troisiéme partie du tout, de Salpêtre raffiné, & fondez-les comme dessus, après pilez &c. refondez & repilez par trois fois, & même plus,

s'il le faut, enfin jusqu'à ce que la couleur vous agrée.

Il me paroît inutile à present, de vous donner un plus grand nombre de couleurs, puisque vous pouvez trouver dans celles que je vous ay déja données, suffisamment de quoy vous assortir, & composer toutes sortes de teintes.

Supposant que je parle à des personnes qui ne sçavent pas peindre en Mignature ; j'en ay fait exprès un Traité au commencement de cet Ouvrage, par lequel je conseille à ceux qui veulent peindre en Email, de commencer, autrement je crois qu'ils y perdroient leur tems, parce que je sçay parfaitement bien que c'est l'Alphabet, pour parvenir à la perfection de la Peinture en Email, dont je vais donner les Préceptes & les Principes pour mon second travail, concernant les couleurs tendres, avec lesquelles nous finissons nos Ouvrages.

De l'Email blanc.

Ayant fort peu parlé de l'Email blanc au commencement de ce Livre, j'ay crû devoir marquer icy plus amplement, comment il le faut choisir, suivant l'Ouvrage qu'il est question de peindre dessus ; car les fabriquans les font exprès de deux sortes ; sçavoir, l'un qui est un peu jaunâtre, & l'autre qui tire un peu sur le bleu : ces différens Emaux sont seulement pour les Portraits, parce que le jaunâtre est avantageux pour les hommes, & le bleu pour les belles chairs de femmes.

Je crois avoir déja dit, que ce sont les gros Marchands de fayance qui vendent les Emaux en pain, parce qu'ils les font venir de Venise ou d'autres lieux, qui sont en réputation de ces sortes d'Ouvrages.

F

Blanc à rehausser.

CE blanc est quelquefois utile pour donner des petits coups de rehauts, soit dans les chairs ou dans les linges, & même pour remédier aux œillets que l'Email pousse au feu, & qu'il faut crever, comme je le diray dans son lieu, au sujet d'émailler les plaques.

Ce blanc se fait avec du bon Etain fin, que l'on calcine par le moyen du plomb, comme je l'ay dit autre part : on luy donne son fondant de rocaille d'Hollande, ou d'un beau Cristal de Venise qui soit bien tendre.

Et pour finir le sujet de nos couleurs dures, je conclus en disant que l'Email n'est qu'une pierre artificielle composée.

Qu'un des meilleurs avis que je vous puisse donner, est que dans les compositions de toutes nos couleurs en general, lesquelles on trouvera trop dures à parfondre ; o[n]

pourra y ajoûter tant soit peu de rocaille en les broyant.

De l'Ail.

JE ne sçaurois trop prendre de précautions pour instruire mes Eleves, les avertissant que quand ils voudront travailler à nos Emaux, de ne point manger d'ail ni d'oignons cruds, parce qu'ils gâteroient leurs Emaux, & qu'ils auroient de la peine à les faire prendre sur l'Email blanc, & même si celuy qui émaille les plaques d'Or ou de Cuivre, a l'haleine puante, il doit être assuré que l'Email ne tiendra pas dessus, & se recoquillera au feu.

Voyez, cher Amateur, quels soins j'ay pris pour vous faciliter toutes ces belles inventions, qui m'ont mis en état de travailler avec assurance à la perfection de mes Ouvrages : si je me fais un plaisir de vous les communiquer, c'est dans l'espérance que j'auray quelque part dans votre souvenir.

Il s'agit seulement icy d'un peu d'attention, ayant fait mes remarques, pour vous obliger de faire de profonds raisonnemens au sujet de l'Ouvrage dont je prétends vous instruire, dans l'espérance que vous pourrez peut-être pousser plus loin que moy, & même dans d'autres plus belles découvertes, selon l'étenduë de votre génie : les voicy.

Remarques du Sel geme.

MOn intention, en vous faisant faire ces remarques au sujet du Sel geme, va plus loin qu'on ne pense : souvenez-vous donc, que si le Sel geme est intérieurement joint à l'humide, pour lors il est inévaporable ; parce que ses qualitez se resserrent dans l'humide : mais si vous le joignez seulement au sec, soyez assuré que vous ne tiendrez rien, & que le feu l'emporte facilement : si vous fondez le Sel geme dans de l'eau commune, & que vous la filtriez & évaporiez

jusqu'à siccité, que vous résteriez cette opération jusqu'à huit ou dix fois ; vous le rendrez si tendre au feu, qu'il fondra même à la flâme de la chandelle, & avec plus de facilité que la rocaille ou verre de Saturne.

Je prétends que ce n'est pas un petit effort que je fais, de m'être si fort ouvert à ce sujet, profitez-en ; je suppose que je parle à une personne d'intelligence, & mon intention ne tend que là.

Remarques essentielles.

SI vous examinez ces remarques avec attention, sans doute elles vous seront utiles ; mais il s'agit de sçavoir où elles se peuvent adapter : croyez-moi, qui que vous soyez, si j'étois obligé d'en donner tous les Préceptes, je ne finirois point ; & de plus, si celuy qui se veut evertuer, ne fait un peu de luy-même, il doit s'assurer que ce n'est pas la peine qu'il s'expose à cet admirable tra-

vail, & qu'il peut croire que quelque habile que soit un Maître, il luy est impossible de tout dire; mais seulement, je vous prie d'être attentifs à ce que je dis en peu de mots: premierement, que pour édulcorer les métaux & mineraux après leurs calcinations, il n'y a rien de meilleur que l'eau de Tartre.

Que l'esprit d'urine teint le cuivre en couleur d'outremer, & que toutes les dissolutions du cuivre sont vertes.

Que les Sels Alcalis, étant joints à des corps souphreux, il en provient une couleur rouge.

Que la couleur des métaux consiste dans leurs souphres, & que par conséquent, pour les préparer, il en faut premierement tirer le souphre pur, en sorte que le corps du métal reste dépouillé du souphre qui fait sa teinture.

Que le verd se tire du cuivre, en le calcinant au feu de Reverbere, à la Verrerie, dans un creuset

bien luté, & cela pendant l'espace de quinze jours.

Que toutes les dissolutions de l'Or & autres deviennent rouges, si on jette dedans quelques gouttes d'esprit de Terebenthine, & si on jette encore dessus ces mêmes dissolutions un peu d'huile de Vitriol jointe avec son Sel, après le distillant & cuisant sur les cendres chaudes, l'Or devient rouge & éclatant comme un ruby, ainsi des autres.

Que pour empêcher l'Or de fulminer, il faut humecter tant soit peu sa poudre avec de l'esprit de Vitriol, & la bien sécher, laver & la resécher, répéter cela plusieurs fois, afin d'ôter parfaitement les Sels ou l'esprit de Vitriol.

Que pour faire l'eau régale (que tout le monde peut-être ne sçait pas faire) on met dans quatre onces d'eau forte commune, une once de Sel Armoniac, ou de Sel commun décrépité.

Que l'on peut peindre d'Email sur le talc.

Qu'on fait le verre d'Antimoine en le mettant en poudre fine, laquelle on met dans une poële de fer à fond plat; il faut la mettre sur les charbons ardens, & remuer sans cesse l'Antimoine avec une verge de fer, de crainte qu'il ne s'attache à la poële, ou ne se grumelle, bref, jusqu'à ce qu'il soit en couleur de cendre; mettez cette poudre grisâtre dans un creuset, & y ajoûtez la huitiéme partie de son poids, de Sel de Tartre, faires fondre le tout peu à peu, & de tems à autre trempez-y un fil de fer, puis voyez à l'air en le retirant si vous trouvez le verre assez transparent.

Que l'Etain étant mêlé avec les autres métaux, & souffrant le feu avec eux, les réduit en écailles ou scories.

Qu'on affine le Salpêtre, en le mettant dans un creuset bien cou-

vert entre les charbons; étant fondu, pendant qu'il est en fonte, on jette dessus un peu de souphre broyé, lequel brûle l'humeur onctueuse qui s'y trouve, & vous laisse le Salpêtre en une seule piece, qui est blanc comme neige.

Que l'air entre dans les métaux, lorsqu'ils sont en fonte, & qu'ils rapetissent, quand ils refroidissent.

Que du fer, du plomb & de l'Argent, l'on fait des couleurs jaunes.

Qu'il y a une tres-grande différence entre les couleurs minérales & les végétables ; que ce qui conserve les couleurs des végétables dans les pierres, c'est qu'elles y sont enfermées, & que celles qui y sont infuses, provenant des bois pourris, sont différentes, parce que leurs Sels sont pétrifiez.

Que tous les métaux & marcassites sont formez d'eau & de sel.

Second travail pour faire les couleurs tendres.

CE que nous avons fait jusqu'à present, n'est tout au plus que la moitié du travail, que j'ay promis de donner au Public, ayant voulu commencer par les moyens de faire les couleurs dures, comme étant les fondemens ou le premier Plan des ébauches de nos Ouvrages : c'est ce second travail qui les méne à leur perfection, & les finit ; quoyqu'à la verité l'un sans l'autre ne soit rien.

Les opérations de ce second travail sont courtes, mais tres-spirituelles & tres-profondes ; vous verrez qu'il a fallu une subtilité d'esprit merveilleuse, pour trouver les moyens de tirer presque des mêmes matieres, des couleurs tres-différentes, comme vous le connoîtrez par la suite.

Des Périgueurs couleurs tendres.

L'Invention que j'ay trouvée, pour tirer des entrailles des Périgueurs leurs véritables & tres-simples couleurs, & d'en faire des teintures propres pour notre Ouvrage, m'a plus donné de peines qu'aucune autre couleur : enfin j'ay tant tourné & retourné leurs corps, que je vous donne leur vraye & assurée calcination ; sçachez donc qu'il s'en trouve chez les Marchands de plusieurs sortes, c'est-à-dire de plus ou moins foncez de couleur ; prenez-en de tous, ils vous serviront à différens ouvrages & usages.

Ordinairement on ne calcine de ces Périgueurs que tres-peu à la fois, parce que l'on ne les employe que délicatement, & qu'il y en a plus de perdu que l'on n'en met à profit ; prenez-en donc à peu près gros comme une noix, lequel vous pilerez dans un mortier d'acier, & le passerez au tamis : ensuite met-

tez-le dans une tasse de grais proportionnée à la matiere, que vous couvrirez d'eau forte, de maniere qu'elle n'en soit que comme imbibée; puis la mettez à un petit feu de roue, c'est-à-dire, qu'il y ait quelques charbons allumez tout autour de la tasse où est votre matiere, & de la cendre chaude dessous la tasse; laissez digerer jusqu'à siccité, ensuite ôtez le Périgueur de la tasse, & le mettez dans un creuset, pour le calciner au feu violent, à toute rigueur; il le faut retirer, & étant froid, le repiler longtems dans le mortier d'agathe, puis le laver avec un peu d'eau chaude, & le sécher à petit feu sur un creuset plat, après en avoir tiré toute l'humidité sur le papier gris; ensuite il le faut reverberer sous la moufle, puis après donnez-luy son fondant de rocaille, à la quantité que vous jugerez à propos, pour accorder avec vos autres couleurs tendres, & dont est question; il faut que

vous remarquiez que cet accord vous doit servir de regle pour accorder toutes vos autres couleurs, & devez prendre garde qu'il y a des couleurs où il faut plus ou moins de fondant qu'à d'autres : broyez donc cette couleur tres-long-tems avec de bonne huile d'Aspic, sur une trenche d'Agathe, avec sa molette de même pierre.

Le Coûteau.

Vous devez avoir un petit Coûteau, fort mince & délicat, lequel doit couper des deux côtez, & qui soit rond par la pointe & assez ployant, comme étant à plusieurs fins ; la premiere, est qu'il vous doit servir pour ramasser les couleurs sur la pierre ; la seconde, pour faire vos teintes sur les palettes, &c. je remets à vous en parler plus amplement cy-après.

Autre Périgueur.

PRenez la quantité de Périgueur que vous voudrez, calcinez-le à toute rigueur au feu de reverbere, & vous le pilerez dans le mortier d'acier, puis le mettrez dans une taſſe de grais, & l'imbiberez avec de l'eſprit de Nitre, comme vous avez fait cy-deſſus avec de l'eau forte, & ſuivez toute la même manœuvre.

Des Noirs de cendres.

COmme je veux faire mon poſſible, afin que vous ayez toutes ſortes de ſatisfactions au ſujet du preſent Ouvrage ; je vais vous donner des noirs, auſquels je me ſuis exercé d'une maniere aſſez extraordinaire, & qui m'a fait connoſtre que les plus petites découvertes ne ſont pas toujours celles que l'on acquiert avec le moins de peines, & combien nous devons avoir d'obligation aux Artiſtes qui

veulent bien laisser des intelligences utiles à ceux qui viennent après eux: tres-souvent ces choses paroissent comme des bagatelles, mais pourtant il les falloit débroüiller du cahos où elles étoient, ou pour mieux dire, lever le voile qui les cachoit; ainsi dans tous les Arts, la difficulté la plus essentielle est d'inventer, puis quand on a trouvé, rien ne paroît plus aisé à faire, parce qu'on nous les a rendu faciles.

Prenez de la cendre bleuë, elle se trouve chez les mêmes Marchands magasins, qui vendent les Périgueurs & toutes sortes d'autres drogues; calcinez cette cendre dans un creuset plat, que vous mettrez sous la moufle au petit feu de reverbere, sans autre façon jusqu'à ce qu'elle soit devenuë tres-noire; n'en calcinez que peu à la fois, puis étant calcinée, mettez-la dans un mortier d'Agathe, avec trois fois autant pesant de fondant; couvrez ces deux matieres d'eau commune,

dans laquelle vous aurez diſſout un peu de Sel de Tartre, & broyez-le tout enſemble aſſez long-tems, cela fera comme une pâte, laquelle vous mettrez dans un petit creuſet plat, & la fondrez: enſuite il la faut piler, paſſer au tamis, laver, ſécher, & même la reverberer tant ſoit peu à l'entrée de la mouffle, dont je vous feray la deſcription dans ſon lieu cy-aprés.

Des Rouges tendres.

ON ne croiroit peut-être jamais que l'on pût tirer du fer un ſi beau Rouge que celuy-cy; ſi je l'ay trouvé, ce n'a pas été ſans beaucoup de ſueurs & de peines; je croyois n'en venir jamais à bout, je m'en étois même rebuté: dans ce temps-là j'eus occaſion d'avoir l'honneur de faire pluſieurs Portraits du feu Roy Loüis XIV. où il y falloit mettre des Rubans rouges à la cravate, & qu'ils fuſſent d'un beau Rouge couleur de feu; j'étois au

désespoir de voir que les miens étoient toujours jaunâtres, & qu'il me seroit difficile de contenter le Roy, ce qui me réduisoit dans un trouble & dans une agitation continuelle, privé du sommeil, du boire & du manger, toujours rêvant à la maniere que je pourrois prendre pour déveloper cette couleur d'un métal si vile & si crasseux, d'autant que je jugeois bien qu'elle étoit dedans; mais la difficulté étoit de la débroüiller de sa crasse, & la guérir de sa maladie qui la rendoit si jaune; voicy de quelle maniere j'y travaillay.

Regule de fer ou de Mars, ♂.

JE pris des pointes de clous de fer à cheval, & les mis rougir dans un creuset, étant rouges de feu, je jettay dessus deux fois autant pesant d'Antimoine réduit en poudre, avec autant que les deux, de Sel Nitre, & fondis le tout ensemble; la masse vint d'une belle couleur

de Pourpre, auquel je donnay le fondant nécessaire pour m'en servir.

Autre Rouge.

UNe autre fois, je pris des cristaux de Mars (c'est du Vitriol de fer) je les fis sublimer avec pareil poids de Mercure crud: le sublimé vint tres-blanc, je le calcinay au feu de Reverbere, sous une cheminée; il me donna une substance rouge comme de l'Ecarlate, je fis l'édulcoration, le calcinay au petit Reverbere sous la moufle, & luy donnay son fondant.

Autre Rouge.

JE me suis servi long-tems d'une certaine pierre rouge d'Angleterre, de laquelle autrefois les Cordonniers rougissoient les talons des souliers; il y en a de tres-beau, il me sembloit que j'en pouvois faire quelque chose de bon; je le calcinay au petit Reverbere, après l'avoir pilé suffisamment dans le mortier d'A-

gathe, avec autant pesant que luy de précipité de Mercure ; mon Rouge vint tres-beau, & même d'une couleur de feu admirable ; je luy donnois son fondant.

Je vous prie, cher Lecteur ou Amateur, de croire que je ne vous donne pas tous ces différens rouges sans quelque raison ; ils sont utiles chacun en leur lieu, & si vous mettez la main à l'Ouvrage, je suis persuadé que vous le connoîtrez bien ; ne vous en lassez pas, je crois vous faire plaisir en cela, & que vous m'en aurez obligation.

Autre Rouge.

UNe autre fois, je voulus faire un essay, je pris de l'eau forte avec son même poids de Sel Armoniac, & les fis dissoudre ensemble, puis je fis dissoudre à part des cristaux de Vitriol de Mars, en pareil poids que le Sel Armoniac, dans autant pesant d'eau forte ; ensuite je mis le tout ensemble en

une Cucurbite, & les fis récristaliser, comme je le diray cy-après, (évitant les redites) je calcinay les cristaux qui s'en formerent, je lavay la calcination, & en fis l'épreuve avec le fondant à l'ordinaire, alors j'eus un tres-beau Rouge.

Autre Rouge.

PRenez du Vitriol d'Hongrie, & le calcinez à feu violent, entre deux creusets l'un sur l'autre, qui soient bien lutez; il vous donnera une couleur rouge, tres-belle, mais qui sera comme de la mine de plomb, dont on se sert pour peindre en Mignature; donnez-luy son fondant, accordant à vos autres couleurs.

Rouge de Mars par cristaux.

L'Homme qui a un certain génie, n'est jamais content; son esprit est sans cesse agité pour faire de nouvelles découvertes : je me mis en tête de faire encore quelque

chose de plus que je n'avois fait par toutes ces ingénieuses inventions, & comme je concevois bien (ainsi que j'ay dit cy-dessus) que dans le fer, il y a un Souphre merveilleux pour parvenir au Rouge, que je sentois m'être si nécessaire; je cherchois donc à décrasser ce métal, il me vint en pensée que l'Acier, qui est un fer affiné, me pourroit faire ce que je demandois; j'en fis limer & dissoudre, mais le dissolvant, l'absorboit trop vîte, & ne me donnoit qu'une espece de boüe qui ne me convenoit pas: aprés que j'eus fait quelques réflexions, je pris des éguilles à coudre, & dis en moy-même, elles ne peuvent être faites, que d'un métal tres-fin & bien purifié; s'il y a quelque chose de bon dans ce métal, il se doit trouver là dedans; j'en acheray donc une demie livre, que je mis dans une Cucurbite de verre tres-fort, & je versay dessus deux onces d'huile rouge de Vi-

triol, laquelle huile les rongea de bonne sorte pendant deux heures; au bout de quelque tems, je fis chauffer de l'eau presque boüillante, que je jettay dans ladite Cucurbite sur ma matiere, qui en même tems fit une flagration ou élevement tresgrand; je la laissay boüillir tant qu'elle voulut, puis je versay l'eau par inclination dans une terrine de grais, que je mis sur un petit feu, en sorte qu'elle ne faisoit que frémir, & la laissay exhaler jusqu'à ce que je vis sur la superficie de l'eau une pélicule, qui me marqua que les Sels dominoient : alors je portay la terrine à la cave, & l'y laissay pendant trois jours; dans cette espace de tems, il s'y forma au fond quantité de cristaux verds, qui me mirent en admiration; je les levay proprement, & les mis dans une autre terrine, pour les faire égouter & sécher; puis après je les enfermay dans une fiole de verre, que je bouchay tres-bien, car au-

trement ils se gâteroient; il étoit encore resté beaucoup d'eau dans la terrine, je la fis évaporer comme auparavant, jusqu'à la pélicule, puis je la remis à la cave, où il se forma encore des cristaux semblables aux autres, & je les mi ensemble; ensuite je calcinay quelques morceaux de ces Vitriols dans un creuset plat, que je mis sous la mouffle au petit feu de Reverbere, en observant exactement de les tirer du feu, aussi-tôt que je m'apercevois qu'ils étoient fondus: cette matiere fonduë, devint blanche & dure comme de la pierre; je la broyay dans le mortier d'Agathe avec la molette, & je remis cette matiere au feu comme auparavant, en l'observant toujours dans ce feu, jusqu'à ce que je vis ladite matiere prendre une belle couleur roussâtre, comme d'un beau maron d'Inde; je la retiray du feu, & la rebroyay dans le mortier, puis je la remis au feu, lequel je luy

donnay tres-vigoureux, jusqu'à ce qu'elle devint d'un Rouge qui me paroissoit assez noir ; mais en la retirant du feu, elle reprenoit une tres-belle couleur de Rouge Orangé : je recommençay donc cette manœuvre de la remettre au feu, & rebroyer jusqu'à ce que le Rouge me fit plaisir, & tel que je le souhaitois : enfin je l'étudiay si bien par toutes ces calcinations & les épreuves que j'en fis, que je la mis en état d'être la plus précieuse de toutes nos couleurs tendres ; je luy donnay son fondant, & me trouvay content.

Mais il m'en falloit de différentes couleurs, & il sembloit que mon génie m'obligeoit de n'en pas rester là ; je fis dissoudre encore une partie de mes cristaux de Mars que je venois de faire, & les mis dans une Cucurbite avec de l'eau forte que je fis exhaler sur des cendres chaudes, jusqu'à siccité & que les Sels furent roussâtres, lesquels je
calcinay

calcinay au petit feu de Reverbere, sous la moufle comme cy-dessus, & je fis le plus beau Rouge qui se puisse voir ; je luy donnay son fondant, accordant avec mes autres couleurs tendres ; je m'en sert actuellement, & il fait l'admiration de tous ceux qui le voyent.

Lecteur, si vous estes enfant de Minerve, vous connoîtrez à quel degré a été ma passion pour la vertu, je puis protester que je n'ay eu qu'elle en vûë & l'honneur : quoique ma naissance ne m'ait pas favorisé des biens de la fortune, je n'ay pas laissé de surmonter toutes les difficultez qui se sont presentées, & de vivre en honnête homme, malgré les envieux, ausquels je n'ay pas voulu acquiescer pour association, ne connoissant en eux que la volonté de tirer de moy les intelligences que j'ay dans mon Art, & même avec une espece d'orgüeil, qui est insuportable à la vertu.

Si je ne me lasse point de vous exposer la suite de mes travaux, c'est afin de vous communiquer avec plus de facilité & de franchise, ce que je crois qui vous doit faire plaisir, de même que je n'aurois jamais plus de plaisir & de joye, que d'entendre un bon amy qui m'entretiendroit sur des sujets qui me pourroient instruire, & que je chercherois avec empressement.

Espece de Bistre.

Cette couleur n'est pas des plus nécessaire, mais on s'en sert au besoin, & où l'occasion s'en presente : voicy comme elle se fait.

Prenez une once d'acier ou de fer, & autant de bonne eau forte, avec laquelle vous le dissouderez dans une Cucurbite ; laissez-les digerer ensemble à froid ou sans feu pendant un quart d'heure, puis jettez sur cette matiere une demie once d'huile de Tartre, la dissolution se précipitera au fond du vaiss-

seau; ayez un baſſin ou terrine de grais, tout prêt, dans lequel vous mettrez environ trois demy ſeptiers d'eau chaude & preſque boüillante; alors jettez votre diſſolution dedans, laiſſez-la repoſer un peu de tems, & toute la diſſolution ſe précipitera au fond du baſſin; ôtez le liquide par inclination, & faites ſecher la matiere ſur le papier gris, & enſuite vous acheverez cette déſiccation dans un petit creuſet plat devant un feu médiocre; prenez ſix grains de cette calcination, ajoûtez-y dix-huit ou vingt grains de Rocaille jaune d'Hollande, & deux grains de beau noir, de cendre bleuë, qui ſoit préparée avec ſon fondant; pilez bien le tout enſemble au mortier d'Agathe, & vous aurez un tres-beau Biſtre.

Violet tendre.

L'On ſe ſert rarement de cette couleur, mais je vous la donne encore, pour la mettre en uſage,

si vous en avez occasion : Messieurs les Orfévres, metteurs en œuvre, s'en peuvent servir fort utilement, pour être employée seule autour de certains Ouvrages, ausquels il faut ménager la soudure, crainte qu'elle ne manque ou ne quitte, & parce que cette couleur est fort tendre.

Voicy sa façon : sur un grain d'Or fulminant qui soit sans fondant, vous mettrez un demy gros de Rocaille d'Hollande de la plus blanche, pilez le tout tres-fin dans un mortier d'Agathe, puis le mettez dans un petit creuset plat, sur quelques peu de charbons allumez, & dont le feu ne soit pas trop âpre; remuez souvent votre couleur, elle deviendra rouge, mais peu; alors recommencez à la piler dans ledit mortier, après remettez-la au creuset sur le petit feu, comme cy-devant; réïterez cette même manœuvre trois ou quatre fois, & enfin, jusqu'à ce qu'elle vous paroisse violette : alors servez-vous-en sans autre façon.

Rouge Brun.

J'Aurois omis cette couleur craignant d'être ennuyeux au sujet des rouges; mais comme je sçay qu'elle n'est pas indifférente, j'ay crû être obligé de n'en pas priver ni les Artistes ni mon Livre : voicy comme on la doit faire.

Prenez de la Calamine, & la calcinez entre deux creusets lutez, lesquels vous mettrez au fourneau de Verrerie, ou de Potier de terre pendant leur feu : étant calcinée, lavez-la, puis la séchez, & luy donnez son fondant, accordant avec vos autres couleurs.

Couleur d'Indicot.

Coupez de petites lamines de cuivre rouge tres-déliées ou minces, mettez-les dans un creuset plat, & brûlez ce cuivre, jusqu'à ce qu'il se réduise en poudre : quand vous le broyerez entre les doigts, lavez, séchez, &c. & luy donnez

trois fois son pesant de fondant ; de rocaille d'Hollande.

Des Fondans tendres.

NE vous étonnez pas si j'ay traité de ces fondans tendres, séparément des durs ; je l'ay trouvé à propos, afin qu'on ne s'y trompe pas, & qu'ils soient chacun ensuite des couleurs qui leur conviennent, parce que si l'on prenoit l'un pour l'autre, les couleurs ausquelles vous le donneriez, seroient gâtées & de nulle valeur.

Premier Fondant tendre.

PRenez la quantité de Litarge que vous voudrez, qui soit bien nette, pilez-la au mortier d'Agathe, jusqu'à ce qu'elle soit tres-fine ; mettez-la dans une Cucurbite, versez dessus de bon vinaigre distillé, jusqu'à ce qu'il surnage la litarge, environ deux ou trois doigts : remuez bien le tout, & le laissez reposer un peu de tems, puis met-

tez la Cucurbite sur les cendres chaudes à feu doux, laissez-les digérer, jusqu'à ce que le vinaigre soit teint de couleur de lait, cela se fera en peu de tems; versez tout le vinaigre teint dans une terrine ou autre vaisseau, remettez d'autre vinaigre sur la Litarge, faisant comme auparavant: mettez ensemble tous ces vinaigres teints en blanc, & laissez-les reposer, jusqu'à ce que ce qui provient blanc de votre Litarge, soit précipité & rasis au fond de la terrine: alors versez par inclination le vinaigre clair, & la matiere qui restera dans ladite terrine, sera d'un blanc de lait, lequel est votre fondant, dont est question.

Il peut arriver que le vinaigre teint de blanc, ne s'éclairciroit pas, & que le blanc ne seroit pas précipité: si cela arrive, jettez un peu d'eau claire, nette & froide dessus, elle fera lâcher prise au vinaigre, & il s'éclaircira; mettez ce fondant

sur plusieurs feüilles de papier gris en double, pour le sécher parfaitement, & vous le mettrez dans une fiole de verre, que vous boucherez tres-bien.

Second Fondant tendre.

PRenez du Sel Nitre, & quatre fois autant pesant de Rocaille d'Hollande, que vous fondrez ensemble, cela vous donnera un fondant propre à plusieurs choses.

Troisiéme Fondant tendre.

FAites boüillir de la soude dans de l'eau nette, puis filtrez-la par l'entonnoir de verre & son cornet de papier gris, ensuite vous la ferez évaporer jusqu'à siccité : mélez ce Sel de soude avec autant pesant de Rocaille d'Hollande, & fondez le tout ensemble; aprés pilez au mortier d'acier, tamisez, lavez & séchez, &c.

Quatriéme Fondant tendre.

VOus prendrez une partie de sablon d'Etampe, & quatre fois autant de minion, & de tres-pur Sel de Tartre, autant de son poids que de sablon d'Etampe, fondez le tout ensemble, & ensuite pilez, tamisez & lavez, &c.

Des Utensiles de notre Art.

COmme l'on ne peut passer les mers sans vaisseau, de même il est impossible dans chaque talent de travailler sans outils: voicy à peu près ceux qui sont utiles dans notre cabinet & laboratoire, lesquels feront peu d'embarras à une personne propre, un peu rangée, & qui a un logement commode pour mettre son fourneau, par lequel je commence.

Du Fourneau.

IL n'y a rien de plus commun que ce fourneau chez tous les

Orfévres, tres-souvent ce ne sont que trois briques de terre cuite qui le composent : sçavoir, une derriere, & les deux autres qui font les deux côtez : mais pour une plus grande propreté, & s'équipper plus honnêtement ; je vous diray que l'on trouve chez de certains Potiers de terre, des petits fourneaux à un étage, avec leur couvercle que l'on ôte quand il est à propos, & cet étage fait au milieu un foyé juste pour y renfermer votre mouffle, & appuyer de tous côtez le charbon de votre feu, & même ce fourneau vous peut encore servir à fondre vos compositions, en y remettant le couvercle, auquel il y a des trous pour exhaler les vapeurs du charbon : ce fourneau doit être placé sous une cheminée, en sorte qu'il ne puisse pleuvoir dessus : il faut qu'il soit élevé sur un tripier de fer, à peu près à la hauteur de la ceinture de celui qui y veut travailler, & à sa commodité pour voir dedans facilement.

Des Moufles.

A L'égard des moufles, le premier Orfévre vous en montrera, si vous luy demandez, afin que vous la puissiez mieux concevoir, & il vous fera voir aussi la maniere de faire votre petit feu de Reverbere, & quand vous l'aurez vû une fois, cela vous suffira ; je ne laisseray pas néanmoins de vous en dire un mot : quoyque ce qui entre par les yeux, est beaucoup plus sensible, que ce qui entre par les oreilles.

Enfin, on place la moufle au milieu du fourneau : sçavoir, sur deux rangées de petits charbons longs, & qu'il y en ait toujours un gros qui ferme le cul ou le derriere de ladite moufle, laquelle on couvre par-dessus & de tous côtez de petits charbons longs, de même aussi de deux rangées l'un sur l'autre, lesquels seront soutenus de part & d'autre du dedans du fourneau, &

observerez que devant l'entrée de la moufle, il y doit avoir assez de place pour mettre encore deux petits lits de charbon l'un sur l'autre, qui serviront à poser votre Ouvrage, devant que de le mettre sous la moufle pour le parfondre, comme je le diray cy-aprés plus au long, lorsque je parleray du feu.

Fabriques des moufles & des creusets plats.

VOus prendrez de la terre préparée qui se vend chez les Potiers de terre, & mêlerez un peu de sablon d'Etampe avec de la limaille de fer, que l'on prend chez les Serruriers, puis on manie & broüille le tout ensemble, de maniere qu'ils soient bien mêlez, & que la terre composée de cette sorte, soit pétrie & courroyée, jusqu'à ce qu'elle devienne en consistance de pâte ferme: il faut applatir cette terre avec un rouleau de bois, fait comme ceux dont les Pâticiers se

servent pour courroyer leurs pâtes; mais il faut observer de mettre toujours une feüille de papier entre le rouleau de bois & la terre, crainte qu'elle ne s'y attache en l'applatissant, en sorte qu'elle soit environ de l'épaisseur d'une ligne, ou à peu près : étant en cet état, elle se coupe facilement sur une table avec un coûteau, & de la grandeur que l'on veut ; ordinairement la longueur doit être de trois pouces, de la hauteur de deux, & de la même largeur, puis pour former ces moufles en ceintre de la grandeur qu'on en a affaire, il faut avoir une bûche ronde de la grosseur que vous voulez que vos moufles soient larges, & afin de leur donner la forme que vous voudrez : enfin vous n'oublirez pas de mettre une feüille de papier entre la moufle & le bois, de crainte qu'elle ne s'y attache, puis les lierez sur cette bûche avec de la ficelle, de sorte qu'elles ne se puissent écarter

en séchant, & qu'elles conservent la forme que vous leurs aurez donnée : mettez-les sécher à l'ombre ; car autrement elles se fendroient, & deviendroient inutiles : quand on travaille à ces mouffles, il en faut faire plusieurs d'une même grandeur, & nombre d'autres de plus grandes & de plus petites pour pouvoir choisir, suivant ce que l'on a à faire, que l'on en peu casser, & qu'il n'en faut pas manquer.

Pendant qu'elles sont encore molettes, il y faut perser quelques petits trous des deux côtez par en bas, pour faciliter la chaleur d'entrer par dessous ces mouffles, & de reverberer sur vos Ouvrages, quand ils y sont : étant donc bien séches, vous les approcherez du feu peu à peu, afin qu'elles s'échauffent, & perdent entierement leur humidité ; puisque n'étant pas bien séchées, d'abord qu'elles sentiroient le feu, elles se casseroient ; mais l'étant assez, approchez-les encore du grand

feu peu à peu, & enfin, faites-les rougir au grand feu, même assez long-tems.

De cette même terre preparée, vous en ferez nombre de petits creusets plats ; pour vous en servir, comme je vous l'ay dit dans presque toutes vos opérations : il en faut de plus ou moins grands & épais ; ceux que vous ferez pour sécher vos couleurs, doivent être petits & fort minces, & pour fondre vos compositions, plus grands & plus épais ; vous les ferez sécher, comme j'ay dit pour les mouffles.

Ces choses paroissent comme des bagatelles ; mais il faut les sçavoir faire, parce qu'on peut se trouver en bien des endroits où il n'y en auroit point, comme il m'est arrivé à moy-même, chez tous les Princes pour qui j'ay eu l'honneur de travailler dans les Païs étrangers.

Du choix du Charbon.

IL est de conséquence pour vos Ouvrages de choisir le charbon; tant que nous pouvons trouver de la braise ou petit charbon qui vient à Paris par la riviere d'Yonne, nous en devons faire provision, lorsque nous sommes dans cette Ville, parce qu'il nous est plus commode que tout autre, à cause de sa petitesse & sa longueur, & qu'il est ordinairement bien cuit, le rangeant plus commodément dans notre fourneau & autour de la moufle ; ce charbon ne petille point, & a beaucoup de chaleur ; mais il faut éviter autant qu'on le peut, de se servir de celuy qui est fait de bois de Châtaigner, parce que sa qualité est de peter fort long tems, avant qu'il soit consommé : enfin nous pouvons encore nous servir de celuy qui est fait de bois de Saule ; il est même préférable à tous, quand il est bien conditionné ; & quoyque je vous

dife du petit charbon, il est à propos de sçavoir qu'il est toujours nécessaire d'en avoir quelque peu de gros pour boûcher la moufle, comme j'ay dit cy-devant, & je le diray encore dans son lieu.

Ne croyez pas que ce soient là de petits Préceptes, vous le connoîtrez, & ne m'en sçaurez pas mauvais gré, quand vous verrez la nécessité qu'il y a de les sçavoir, pour ne point manquer la perfection de vos Ouvrages; & bien plus, je crois que vous serez obligé de ne les pas oublier.

Le Soufflet.

IL doit être tres-bon, c'est de ceux dont Messieurs les O.févres se servent ordinairement à leurs Ouvrages : ces sortes de soufflets doivent avoir trois feüilles; faites en sorte que celuy que vous aurez, soit le plus leger que vous pourrez, parce que l'on est obligé de l'avoir souvent à la main, & qu'il vous la

pourroit apesantir & gâter à cause de la délicatesse qu'elle doit avoir pour nos Ouvrages.

Des Molettes ou Pincettes.

CEs molettes doivent être faites de lames de fleurets à faire des armes; il faut que les bouts qui serrent, soient droits & plats; en sorte qu'ils joignent tres-bien l'un contre l'autre, afin qu'elles puissent pincer exactement les plaques d'or ou de fer, sur lesquelles vous devez mettre vos Ouvrages au feu : ayez-les assez longues & passablement fortes; car autrement elles fléchissent à l'endroit où la main les serre, & c'est ce qui les fait ouvrir par le bout qui tient votre Ouvrage, lequel elles lâchent à l'instant, & vous fait tout gâter.

Un Enclumeau.

VOus devez avoir un Enclumeau, dont le dessus soit assez large, plat & fort uni, lequel vous

doit servir avec un marteau à redresser vos plaques d'or & de fer, de tolle, quand elles sont cambrées, & pour faire tomber de dessus celles de fer les écailles brûlées, de crainte que vos Ouvrages n'en soient gâtez, parce qu'elles s'élevent & petillent dans le feu : en cas que cela arrivât, je vous en diray le reméde cy-après, en émaillant les plaques.

La Plaque d'or.

Veritablement cette Plaque est toujours la plus sûre, parce qu'elle ne jette ni vapeur ni écailles, & qu'il n'y a que la sujétion de la redresser, lorsqu'elle est cambrée.

Plaques de tolle de fer.

Elles servent plus fréquemment que celles d'or, à cause des différentes grandeurs & occasions où nous en avons affaire, & qu'on ménage ce métal ordinairement : on doit donc avoir toujours une

couple de feüilles de tolle, pour en pouvoir couper des plaques, selon les grandeurs que l'on en a affaire; mais étant neuves, avant que de s'en servir à aucun Ouvrage, il faut les rougir au feu, pour en faire exhaler les vapeurs qu'il y pourroit avoir, & même à quoi il est fort sujet, parce que ces exhalaisons gâteroient immanquablement vos émaux ou vos compositions; & pour empêcher que ces plaques de fer ne jettent des étincelles, de ses écailles si facilement, lorsqu'elles sont dans le feu, & lorsque vos Ouvrages sont dessus, il faut avoir de la craye blanche, bien séche, de laquelle vous les froterez par tout assez épais, parce que cela évite qu'elles n'en jettent autant qu'elles feroient, si l'on n'en mettoit point.

Des Cizeaux.

CEs plaques cy-dessus se coupent avec des Cizoires; ce

sont des Cizeaux, dont les lames sont grosses & courtes; on les achete avec les Enclumeaux chez les Marchands Clinquaillers, où vous n'oublierez pas d'avoir aussi une Râpe & quelques Limes un peu grosses, & d'autres petites, parce qu'elles ne vous seront pas inutiles.

Il est à propos de vous avertir en cet endroit, qu'il faut que l'Orfévre qui vous montera vos Plaques d'or émaillées, vous y fasse une petite Baste de fil de fer aplati, pour poser ladite plaque dessus, toutes les fois que vous la mettrez au feu, lorsque vous travaillerez dessus, parce que cela l'entretient toujours droite, empêche que les bords ne fondent, & que l'Email ne parfonde plutôt aux bords qu'au milieu.

Des Feux, & qu'il ne les faut pas épargner.

SI vous voulez sortir des Ouvrages d'Email à votre honneur,

il ne faut pas épargner les feux ; car souvent, lorsque l'on croit avoir fini son Ouvrage, l'on défait son feu, & un moment après, on en est tres-fâché, parce qu'il en faut refaire un autre qui réfroidit votre fourneau, & vous fait perdre beaucoup de tems à le refaire, au lieu que si vous ne l'eussiez pas éteint, il vous auroit servi quelquefois à achever ce que vous auriez eu à faire, & qui souvent se trouve être tres-peu de chose.

Voicy la façon de faire ces feux ; j'ay dit cy-devant qu'il faut faire deux lits de charbon, tout à plat, & bien également dans le fourneau, puis on place la moufle au milieu ; en sorte qu'il n'y ait que pour fermer le derriere avec un gros charbon, entre la muraille du fourneau & ladite moufle, ensuite on doit garnir bien exactement les deux côtez avec de semblables charbons longs, de deux rangées l'un sur l'autre ; de maniere que toute

la moufle en soit encore tres-exactement couverte, & observer toujours que les charbons qui sont sur le front de la moufle, ne la débordent point, afin qu'en mettant vos Ouvrages au feu & dessous, il ne puisse tomber ni cendres ni étincelles dessus : vous prendrez garde que les deux côtez de l'entrée de la moufle soient bien garnis de charbon, & d'en avoir un toujours tout prêt, qui soit de la grosseur de celuy que vous avez mis derriere, afin d'en boucher ladite moufle, quand votre Ouvrage sera dedans, soit pour parfondre vos Emaux, ou pour faire vos compositions : je vous feray remarquer dans son lieu, quand il ne faudra pas boucher cette moufle ; mais souvenez-vous à present, que le devant de votre fourneau, que nous appellons Latre, doit aussi être garni de charbon, bien proprement & uniement : ce feu de devant sert à deux fins ; la premiere, c'est qu'il supplée à l'ouverture du

fourneau, qui autrement ne seroit pas si chaud que le derriere & les deux côtez ; l'autre, que cet endroit est pour y poser d'abord votre Ouvrage, & y faire revenir vos couleurs (comme je le diray cy-aprés) lesquelles se gâteroient entierement, si vous les mettiez tout d'un coup sous la moufle : enfin tout cet arrangement de charbons doivent être si bien allumez, qu'il n'y en reste pas un de noir, & qui ne soit exempt de vapeur & de pétillans, qui infecteroient vos Ouvrages de leur puanteur & d'étincelles de charbons.

Pour faire revenir les Emaux.

Faire revenir les Emaux, est un terme qui s'usite par ceux qui les employent, & c'est avec raison ; car souvent étant employez avec vos huiles d'aspic, & les approchant du feu, ils se perdent, de sorte qu'on ne les connoît plus ; c'est donc pour ce sujet, qu'il les faut

faut, comme rappeller ou faire revenir, en les mettant sur la plaque d'or ou de fer, à l'entrée du fourneau sur les charbons du foyer; mais auparavant il faudra faire exhaler l'huile d'aspic loin du feu, & cela fera deux effets, l'huile s'exhalera, & en même tems votre ouvrage s'échauffera peu à peu, pour se trouver en état de soutenir le feu du charbon, sur lequel vous allez le mettre, & qui autrement vous causeroit deux maux: le premier, seroit, si vous mettiez votre plaque émaillée froide, & tout d'un coup sur un grand feu, elle se casseroit immanquablement; & l'autre, que vos Emaux fins avec l'huile, se brûleroient & bouilliroient, sans y pouvoir apporter de remede.

Toutes ces précautions étant prises, vous ferez donc revenir vos couleurs, en les tournoyant doucement avec les molettes sur les charbons du foyer, jusqu'à ce que toutes vos couleurs soient revenues

belles, nettes & uniformes; étant en cet état, vous retirez votre Ouvrage prestement, & le posez prés de vous sur un carreau de terre cuite, qui doit être un peu chaud au moment, & prés de vous sur une table, puis donner diligemment quelques petits coups de soufflet dans votre fourneau, pour aviver ou animer le feu, où vous mettrez votre Ouvrage sous la moufle, laquelle vous boucherez avec le gros charbon que vous devez avoir là tout prêt, observant néanmoins par quelque petit endroit dans la moufle, quand vos couleurs seront parfondues, afin de retirer en diligence votre Ouvrage que vous poserez sur le carreau qui est auprès de vous.

Voilà quant au feu du premier travail de vos Emaux durs, que je présupose que vous avez sçû employer, & dont je vous donneray cy-aprés quelques intelligences, parce que je n'ay pû me dispenser de donner de suite l'ordre de ce feu

& du travail, pour ce que nous en avons affaire, & n'être pas obligé à plusieurs répétitions, sçachant parfaitement bien que dans l'ordre du travail, j'aurois dû vous donner celuy de parfondre votre dessein, qui doit être arrêté & fixé sur votre Email blanc, avant que d'y mettre aucunes autres couleurs ; mais pour n'être point prolixe, j'ay crû devoir dire que le même ordre du feu, & la même manœuvre (à l'égard de l'Ouvrage) devoit suffire pour tous les feux, tant des Emaux durs, que des couleurs tendres ; sinon qu'au dessein ou trait, & à ces couleurs tendres, il ne faut pas que les feux soient si violens, & même qu'il ne faut que médiocrement boûcher la moufle avec le gros charbon, pour être plus prête à retirer votre Ouvrage du feu, de crainte que vos couleurs tendres ne se perdent & s'évanoüissent ; & à l'égard du trait de votre dessein, qu'il faut qui ne s'efface plus, en travaillant dessus

avec vos Emaux durs, ou quelquefois en ôtant des couleurs mal placées; si vous perdiez votre trait, vous ne vous reconnoîtriez plus, & seriez obligez de recommencer.

La maniere de préparer le Cuivre pour émailler de blanc dessus.

LE Cuivre est un métal impur, fort sale & crasseux; il lui faut ôter ses impuretés, si l'on veut pouvoir émailler proprement dessus avec du blanc; car autrement il se tourmente beaucoup dans le feu, en jettant du verd & du noir qui infectent la pureté de notre blanc, & rend nos Emaux ternes & sans éclat : voicy comme on y remedie pour travailler dessus, sans craindre ces inconveniens; nous sommes trop heureux de le trouver, lorsque nous arrivons dans des lieux, où il n'y a point d'Orfévres qui nous sçachent monter des plaques en or, ou que nous n'en pouvons pas avoir.

Prenez donc une feüille de Cuivre

rouge planée, de l'épaisseur d'un sol marqué, ou à peu prés, & qu'elle soit bien égale & unie; vous en couperez avec les cizoires la quantité de piéces, de telles formes & grandeurs que vous voudrez, comme aussi nombres de petits morceaux, pour émailler & faire dessus des épreuves de vos couleurs; faites une composition de poudre de ciment de tuillaux, avec autant pésant de poudre de pierre-ponce pilée, & le tiers de la pésanteur des deux, de Sel commun, & vous prendrez un de vos creusets plats, assez grands, pour mettre vos plaques & petits morceaux de Cuivre dedans avec cette composition, & cela, *stratum super stratum*: en sorte que la premiere couche soit de ladite composition, bien mêlée, & que la derniere en soit couverte aussi, même assez épais, puis couvrez tres-bien ce creuset avec un autre, qui s'emboëte dessus comme un couvercle de boëte, & les lutez ensemble, le lut étant

sec, mettez-les sous la moufle, couverte de feu, raisonnablement & suffisamment, pour faire rougir vos creusets, étant rouges, vous les laisserez en cet état pendant l'espace d'un *Miserere*, ou à peu prés ; vous tiendrez tout prêt quelque pot, où il y aura de l'urine dedans, puis en tirant ces creusets du feu, vous verserez ce qui est calciné dans cette urine ; il faut avoir dans un autre vaisseau de l'eau nette, avec laquelle vous laverez vos plaques & petits morceaux de Cuivre, desquelles il sortira de dessus chacunes une écaille considérable, qui est la crasse & l'impureté dudit Cuivre, lequel sera plus ferme, tres-pur & propre pour émailler, qui ne jettera point de liqueur, ne gâtera point tant vos couleurs, & même se tourmentera bien moins au feu & à vos Ouvrages.

Des Utensiles.

L'Un des principaux, est un mortier d'acier, avec son couvercle & le pilon, qui soient bien propres, que le mortier ferme bien, & soit tres-uni dedans, afin qu'aux changemens d'Emaux qu'on y doit piler, il se puisse nettoyer facilement; si on le veut nettoyer, ce doit être avec du cristal pilé, lequel on ôte, puis encore après on l'essuye avec un linge blanc, afin que la couleur qu'on y pile ensuite, ne tienne aucune teinture de celle qui a été pilée: s'il y a eu de l'humidité, on le doit bien essuyer avec du linge, & le sécher au feu, crainte qu'il ne se rouille.

Mortier d'Agathe.

IL y en a de deux sortes de couleurs; la premiere & la meilleure, est d'un rouge brun tanné; & l'autre, d'une couleur bleuâtre claire; enfin, il en faut l'un ou l'au-

tre, avec son pilon proportionné, qui soient tres-polis, afin qu'ils puissent être nettoyez facilement ; car c'est un Ouvrage qu'il faut faire souvent ; on le nettoye aussi avec du cristal pilé.

La pierre d'Agathe à broyer avec l'huile d'aspic.

ON ne peut presque rien faire sans cette pierre & sa molette ; ce doit être une trenche d'Agathe platte & fort unie, avec une petite molette proportionnée, & de la même pierre, c'est-à-dire qu'elle soit aussi d'Agathe ; plus cette pierre ou trenche sera grande, plus elle sera commode : il est assez difficile d'en trouver de ces grandes, la mienne n'a tout au plus que cinq pouces de long en ovale, & c'est ce que j'ay pû trouver de plus grand ; elle ne doit servir qu'à broyer nos Emaux avec l'huile d'aspic, pour la nettoyer ; on se sert de cristal, que l'on broye dessus avec la molette, qui se nettoye en

même tems, & aprés l'essuyer avec de la mie de pain, & enfin avec un linge blanc, dont il faut faire aussi bonne provision, parce que l'on en a tres-souvent affaire.

Des Eguilles.

LE premier Coûtelier vous fera ces Eguilles, il en faut deux ou trois ; elles doivent avoir environ quatre pouces de longueur, l'une pointuë par un bout, qui doit être un peu plate, & faite en dard, grosse par le milieu, comme la moitié d'une médiocre plume à écrire ; l'autre bout, en forme de spatule assez plat & large, comme l'ongle du doigt d'un homme, & un peu plus épais qu'un sol marqué, mais fort polie.

Il en faut encore un autre de la même longueur, mais que les deux bouts soient pointus ; sçavoir, l'un comme une Eguille à coudre ; & l'autre, un peu plus gros, & tant soit peu plat à la pointe : le bout

pointu sert pour étendre les teintes sur vos Ouvrages ; & l'autre, pour les prendre au bout du pinceau, pour les porter dans leurs places, quand il en faut une petite quantité à coucher tout à plat ; la pratique vous en fera bien-tôt connoître l'utilité.

De l'Eguille de Buis.

ON prend un morceau de buis, bien sec, de la même longueur de vos Eguilles d'acier, ou à peu près : il doit être très-pointu d'un bout, & de l'autre, qu'il soit un peu mousse & rondelet ; c'est pour effacer quelquefois ce que l'on trouve à propos, & l'autre pointu, pour nettoyer les parties de l'Ouvrage, qui se trouvent quelquefois boueuses & mal unies : je vous envoye encore à la pratique qui vous fera maître.

Des Bruxelles.

C'Est une espece de petite pin-cette, de la même longueur de vos Eguilles : il y a un anneau qui embrasse les deux lames plattes, & qui du haut en bas est, pour serrer & pincer ce que l'on veut tenir (soit chaud ou froid) avec plus de délicatesse & de sureté, ou parce que les doigts peuvent être trop gros, pour tenir la chose sur laquelle on veut travailler : cela se vend chez les Marchands Clinquaillers ; le premier Orfévre vous en fera voir, & même encore l'utilité.

Du Coûteau.

JE vous ay déja dit, qu'il vous faut un petit Coûteau fin & délicat, qui coupe des deux côtez, & rond par la pointe, quoique tranchante ; qu'il soit assez ployant, parce qu'il est à plusieurs fins : la premiere, est pour ramasser les couleurs, en les broyant sur la pierre

d'Agathe, & l'autre pour faire des teintes sur vos palettes ; le même Coutelier fera les Eguilles & ce Coûteau : il faut que ces outils soient de bon acier, afin qu'ils ne s'usent pas si aisément, parce qu'en s'usant, il en pourroit rester quelques morfils, en frotant sur la pierre d'Agathe & sur vos palettes : j'en ay déja fait la description cy-devant, en parlant du second travail pour faire les couleurs tendres.

Du Compas.

IL doit être petit, ferme, & les pointes tres-délicates : on s'en sert peu, mais il est nécessaire d'en avoir un, afin de le trouver, quand vous en avez affaire.

Du Diamant.

Vous irez chez quelque fameux Lapidaire, & luy demanderez un éclat de Diamant, qui soit fort pointu, & le ferez certir au bout d'une ante de pinceau, avec

une petite virole d'argent: ce Diamant sert à percer des petits œillets, qui surviennent quelquefois sur l'Ouvrage, & à ôter des étincelles, des plaques de fer, qui peuvent se trouver dessus, en sortant du feu, & même à y effacer quelques choses que l'on ne trouve pas bien.

Du Chevalet.

CE Chevalet doit être d'Ebeine, d'un demy pied de long, d'un pouce de large, ses pieds de la même largeur & hauteur, & son épaisseur de quatre lignes : ce ne doit être que pour appuyer votre main, l'avoir plus ferme & assurée, pour fraper avec plus de justesse chaque coup de pinceau que vous donnerez sur votre Ouvrage : quand vous l'aurez usité ou pratiqué une fois, vous en sçaurez goûter l'utilité, & même vous aurez de la peine à vous en passer.

Des Pinceaux.

CEs Pinceaux doivent être tres-fins & délicats; on les achete chez ceux qui en font pour peindre de Mignature : il en faut de différentes grosseurs, & même les faire faire exprès, sçavoir des moyens & des petits tres-délicats; je le répéte exprès, afin que vous y fassiez plus d'attention : les premiers sont pour l'ébauche, & les autres pour finir; vous en prendrez aussi un, assez gros & doux, pour ôter de tems en tems quelques atômes qui peuvent tomber sur vos Ouvrages : on adapte ces pinceaux à des antes d'Ivoire ou de bois de la Chine, à cause de leur solidité & propreté; mais comme ces pinceaux sont tres-petits, & que leurs tuyaux de plume s'éclatent, j'ay trouvé le moyen de faire souder des petites viroles d'argent, à la propice de mes antes ; elles les tient en état, & de sorte que l'on travaille har-

diment, sans craindre qu'ils tombent, & se puissent échaper des antes où elles sont adaptées : ce sont ōrdinairement les Orfévres de filagrames qui peuvent faire ces virolles.

Des Boëtes aux Couleurs.

LE premier Tablettier, Tourneur, vous fera ces sortes de Boëtes, soit d'Ivoire ou de Buis : il en faut de deux grandeurs différentes, les unes grandes comme la moitié d'une coquille d'œuf de Pigeon, & les autres grosses comme des petites noix ; les grandes servent à mettre nos couleurs, qui ne sont que pilées & lavées, toutes prêtes à employer pour les broyer, & les petites pour mettre celles qui sont broyées & séchées, toutes prêtes à employer au pinceau & sur nos Ouvrages : on doit écrire sur ces Boëtes, le nom des couleurs qu'elles contiennent, tendres ou dures : les dures doivent être sépa-

rées des tendres, & mises dans des petits coffrets différens, afin de ne s'y point tromper, & que d'un coup d'œil, l'on puisse lire leurs écritaux, pour éviter de prendre une couleur pour l'autre.

Je ne sçay, cher Ariste, si vous serez content de moy, mais je crois avoir bien observé jusqu'aux moindres particularitez, du plus spirituel & du plus beau travail qui se puisse voir : si cet Art est noble, je vous avouë qu'il est difficile sur tout pour ceux qui n'y sont pas initiez ; mais quand une fois on posséde ses couleurs, que l'on connoît l'usage de ses outils & de son fourneau, & que l'on a bien conçu les instructions qui se trouvent dans ce Livre, il est difficile aux Peintres en Mignature (un peu ingenieux) de n'y pas reüssir, & je m'assure que dans trois mois de travail, ils y doivent prendre goût, pourveu que leur esprit & leur attention y soient entierement portez, & qu'ils

sçachent peindre en Mignature, suivant les préceptes que j'en donne dans ce petit Traité, lequel j'ay joint exprès à celuy-cy, pour éviter la peine aux Studieux d'aller chercher plus loin d'autres instructions : ils trouveront dans ce petit Volume tout ce qu'on peut souhaiter au sujet de ces nobles talens : quant aux instructions que je donne, j'ay fait tout mon possible, afin qu'il ne m'échapât rien d'essentiel, & nécessaire à la perfection de cet Art, & de faciliter les opérations, de maniere qu'elles se puissent comprendre & executer sans grande difficulté : au reste, je me flatte que l'on n'exigera pas de moy nombres de petites circonstances qui ne se peuvent exprimer par écrit ; puisque ce ne peut être que la pratique & l'intelligence du génie d'un bon Disciple, qui le doit mettre au fait de ces sortes de minuties, & comme je ne crois pas écrire ce Traité pour d'autres que pour des

hommes d'esprit formé & de solide conception : il me semble avoir assez dit, mais je conseille ceux à qui j'ay l'honneur de parler, & en faveur de qui je me donne ces soins, de se mettre en chemin, de pratiquer mes préceptes, & de ne point craindre de broüiller du papier, je veux dire, de perdre des couleurs, des émaux & du charbon ; car ce n'est que par là que l'on acquiert l'expérience qui est la maîtresse de tous les Arts : c'est ici où je dois dire, que si véritablement, j'étois obligé de déclarer mon sentiment touchant les personnes que l'on doit admettre à cet Art ; je dirois ingénuëment que toutes sortes d'esprits n'y conviennent pas, & qu'il seroit à souhaiter que ceux qui gouvernent les Etats, fussent attentifs à aider & à favoriser certaines personnes qui se rencontrent avoir un génie supérieur pour les Arts, & des talens naturels & particuliers pour l'execution : il faut à la Pein-

ture en Email beaucoup d'attache, d'amour, de disposition & de patience, ne point craindre ni s'épouvanter de la peine & des difficultez, aller au feu comme des Salamendres, & ne pas se dégoûter, lorsque l'on ne réüssit pas d'abord : voilà les qualitez nécessaires à l'Artiste qui voudra executer les préceptes & les regles que je donne dans ce petit Livre.

La maniere d'émailler les Plaques.

LA maniere d'émailler les plaques d'or & de cuivre, est d'assez grosse conséquence, pour ne la pas négliger, & c'est par plusieurs raisons : la premiere, est que l'on se peut trouver dans un païs, où il n'y auroit point de personnes qui eussent l'intelligence pour vous les émailler, ce qui pourroit arrêter : la seconde, que quand vous les émaillez vous-même, vous êtes plus sûr de la purgation des œillets, qui surviennent assez souvent

à vos plaques, en finissant vos Ouvrages; & la troisiéme, c'est que lorsque cela arrive dans vos ébauches, vous y sçavez remedier; autrement vous seriez obligez de perdre l'Ouvrage que vous auriez avancé, lequel demeureroit hors d'état de vous pouvoir servir; voicy la maniere.

Pilez votre Email blanc dans le mortier d'acier, passez-le par le tamis qui soit passablement serré ou fin, ayez trois ou quatre godets de grais, ou quelques tasses de fayance.

Prenez à peu près la quantité qu'il vous faut d'Email, pour les plaques que vous voulez émailler; mettez-en toujours plus que moins, afin de n'en point manquer.

Mettez cet Email dans un godet de grais, jettez dessus un peu d'eau forte pour manger la crasse, qui pourroit être sortie du mortier en pilant: alors vous connoîtrez qu'il y a de la saleté, car l'eau forte vous la fera voir sur la superficie

dans le godet; jettez dessus de l'eau nette, bien claire, remuez votre Email, & versez l'eau par inclination dans un autre godet, le plus subtil de votre Email tombera avec l'eau : lavez quatre ou cinq fois de même, & jusqu'à ce que vous sentiez à la langue, que l'eau qui en sortira, soit sans aucun goût de Sel; à l'égard de l'Email qui est tombé dans les autres godets par l'édulcoration, vous le laverez aussi à son tour, il sera fin ou delié, & propre à émailler des essais, si vous le voulez ménager, mais souvent il n'en vaut pas la peine : cela étant fait, ne laissez point votre Email sans eau, ni à sec, parce qu'il se gâteroit, & sur tout qu'elle soit tres-pure & de source, si cela se peut ; car souvent c'est l'eau de riviere qui fait survenir des œillets sur nos plaques, à cause qu'elle a presque toujours une espece de limon gras avec elle.

De la Peinture

Du Chevalet à émailler.

Vous aurez une petite plaque de cuivre jaune, large de deux doigts, & longue de trois ou quatre pouces, qui soit bien polie; vous l'attacherez avec des petites pointes de fil de loton, dessus un un morceau de bois carré, de la hauteur d'un bon pouce, en sorte que la plaque ait tant soit peu de penchant en derriere, & qu'elle déborde un peu sur le devant: on nomme cette plaque un Chevalet, parce qu'il sert à mettre ou porter l'Email blanc, que vous prenez peu à peu dans le godet de grais, pour appliquer sur votre plaque d'or ou de cuivre que vous voulez émailler: si on le fait pancher en derriere, c'est afin que l'eau s'écoule un peu, & que l'on ait plus de facilité à prendre l'émail avec la pointe de l'Eguille, pour le ranger sur ladite plaque; car autrement, le trop d'eau empêcheroit qu'on ne

pût ranger & serrer les grains dudit Email, les uns contre les autres, qui doivent être même pressez tout le plus que l'on peut.

Il faut d'abord commencer à émailler le dessous des plaques, qui pour cet effet, doivent être posées sur un mouchoir blanc, ployé en quatre, & en avoir encore un autre déployé, pour sécher & tirer l'eau dedans votre Email, à fur & à mesure que vous voyez qu'elle vous incommode à couvrir entierement votre plaque : il faut observer de ne point couvrir d'Email le petit cercle ou baste d'or, si la plaque en est ; si elle est de cuivre, elle doit être entierement couverte, attendu qu'il n'y doit point avoir de baste : vous ferez cette premiere couche d'Email, tant par dessous, par où vous devez commencer, que par dessus ; de sorte qu'elle n'aye presque point d'épaisseur.

Mais observez bien toujours que l'Email soit tres-serré, & qu'il n'y

reste point d'eau; vous la tirerez adroitement, en approchant tant soit peu un petit coin de votre mouchoir blanc contre les bords de l'Email : ce linge sec attirera toute l'eau, mais cela doit être fait tres-délicatement, crainte que vous ne dérangiez votre Email; car quand cela arrive, c'est un petit embarras, quoyque l'on puisse y remedier adroitement avec la pointe de l'Eguille, en remettant les grains d'Email dans leur place : voilà l'ordre de la premiere couche du dessous & du dessus, quand toute la plaque est ainsi couverte légérement, vous la leverez, en glissant l'espatulle de votre Eguille dessous, de maniere qu'elle ne touche point à l'Email, mais que la plaque soit portée sur la spatulle par les deux bords de son diamettre, pour la poser ensuite sur une plaque d'or ou de tolle, que vous aurez toute prête, & si votre plaque émaillée est d'or, & qu'il y ait une baste de fil de

fer

fer à mettre deſſous, vous l'y poſerez bien également & légérement, crainte de faire tomber l'Email, puis vous la mettrez au feu dans l'ordre que je vous ay dit cy-devant, échauffant votre plaque peu à peu, avant que de la mettre ſous la moufle.

Juſqu'icy, ce n'eſt qu'une premiere couche, & il en faut du moins deux deſſous, & quelquefois trois deſſus: recommencez donc la ſeconde couche de deſſous, mais qu'elle ſoit fort mince; enſuite vous couvrirez le deſſus proprement & uniment, obſervant une fois pour tout, que le deſſus doit être couché plus épais que le deſſous; mais ſoignez toujours d'en bien tirer toute l'eau, puis remettez-la au feu comme cy-devant: après l'en avoir tiré, s'il y avoit encore quelques petits creux à remplir, il faut broyer un peu d'Email blanc dans le mortier d'Agathe, & le laver avec de l'eau nette, pour en faire écouler

I

le plus delié par inclination : car si vous le mettiez avec l'autre qui reste dans le mortier, & vous en servissiez ensuite ; il vous feroit une infinité de petits œillets qui perdroient entierement votre plaque : on le broye un peu, comme je viens de dire, parce que, si vous le mettiez gros, comme les deux autres fois, il seroit trop épais, pour ne faire autre chose que remplir de fort petites concavitez : ce troisiéme travail étant fait & bien séché, remettez-le au feu, qui ne soit pas si violent qu'aux autres fois, parce qu'il n'y a que peu d'Email à parfondre, & qu'il y a déja un fondant dessous qui luy facilite sa fonte : après quoy il faut avoir du sablon d'Etampe dans un pot à part, & du cristal pilé dans un autre, passez-les tous deux au tamis ; ensuite vous devez avoir deux pierres, comme celles qui servent à aiguiser les faux des Faucheurs de foins, sçavoir une moyenne, & l'autre un

peu plus petite & aiguë par les deux bouts.

Ayez aussi un bâton de bois blanc, gros comme le pouce, & long comme la main, lequel doit être plat par le bout; puis avec la grande pierre & du sablon, vous égaliserez & unirez le dessus de votre plaque en goute de suif: alors elle sera dépolie, & entierement mate; mais observez bien, s'il n'y a point quelques petits œillets qui se découvrent, s'il y en a, vous prendrez votre pointe de diamant (& jamais de fer) en percerez ces œillets, afin de les prévenir, qu'ils ne puissent pousser davantage, quand vous y travaillerez avec vos couleurs; voilà ce que j'appelle purger la plaque: mais qu'il s'y trouve des œillets ou non, à présent vous prendrez le bâton de bois blanc, & avec un peu d'eau & de cristal pilé, vous recommencerez à polir votre plaque légérement & assez long-tems: remarquez icy, que si

vous ne purgiez pas votre plaque de ces œillets, vos couleurs ne subsisteroient pas au feu, quand elles seroient appliquées dessus, & que vous voudriez apporter du remede à ce mal; après donc que vous aurez poli vos plaques avec le cristal, prenez encore un peu de votre Email blanc qui est passé au tamis, & avec l'autre bout de votre bâton, vous la polirez encore; après remettez-la au feu, mais avant que de reboucher les trous ou œillets qui s'y peuvent trouver, vous devez l'avoir soyettée avec une brosse de poil de Sanglier & de l'eau nette; l'ayant bien essuïée & séchée, mettez la hardiment au feu, comme vous avez fait les autres fois, puis étant retirée du feu, rebouchez les trous; mais en les rebouchant, prenez garde de n'y pas mettre plus d'Email qu'il ne faut, pour égaliser avec le reste de la plaque; car souvent ils ne doivent être rebouchez qu'avec des grains d'Email, plus

ou moins gros, selon & suivant les trous où vous les mettez ; remettez encore votre plaque au feu, pour parfondre ces grains ou peu d'Email, & votre plaque sera finie.

Si néanmoins il arrivoit que quelques-uns de ces grains, que vous avez mis dans ces œillets, que vous venez de reboucher, fut trop épais, vous vous servirez d'un des coins de la petite pierre aiguisoire, avec un peu d'Email blanc, au lieu de sable ou de cristal, pour en user l'épaisseur, puis encore avec le bâton de bois blanc & dudit Email, vous repolirez dessus & soyetterez : on se sert d'Email pour frotter ces dernieres petites façons, parce qu'il est semblable à celuy de la plaque, & qu'il n'y peut rien rester que ce qui pourroit être de luy; mais que le sablon ou le cristal y seroient peut-être préjudiciables, s'il y restoit quelque chose de leur matiere.

N'est-il pas vray, Lecteur, qu'il semble que voilà un grand travail;

il vous paroît tel; mais croyez-moi, quand on est aprés, il n'est pas si excessif, qu'en le voyant par écrit: car pour expliquer toutes ces especes de minuties, il est impossible de le faire en peu de mots?

On émaille ordinairement plusieurs plaques de suite, afin de n'avoir qu'un même feu pour toutes, & de ne pas recommencer souvent ce travail: il est nécessaire d'en faire de différentes grandeurs, pour y avoir recours, suivant les Portraits ou autres Ouvrages que l'on veut faire.

Lorsque vous émaillerez ces plaques, il faut aussi émailler des petits morceaux de cuivre préparé, comme pour faire des épreuves, ainsi que je vous l'ay dit cy-devant: parce que vous en aurez affaire fort souvent, pour éprouver vos couleurs, & les égaliser à parfondre sur vos Ouvrages.

Quant aux plaques de cuivre, aussi-bien que les épreuves que vous

devez émailler, ce doit être incontinent aprés les avoir ſtratifiées, comme je vous l'ay enſeigné, & remarquez, que ſi vous étiez un peu de tems ſans les couvrir d'Email, vous ſeriez obligez de les re-décraſſer encore avec de l'eau ſeconde : car autrement, elles pourroient pouſſer quelque craſſe ou verdet, qui gâteroient vos Emaux.

Cette eau ſeconde ſe fait avec un verre d'eau nette, & vingt ou trente gouttes d'eau forte : on la met dans un boüilloir, ou petit pot de cuivre rouge, avec les plaques & les épreuves, puis on les fait boüillir un moment ſur quelque peu de feu, aprés il les faut retirer, & les jetter dans de l'eau froide & nette, pour les frotter & ſoyetter enſuite avec la broſſe, les ſécher avec un linge blanc, & aprés ſur un petit feu; ce travail ſe doit faire tout de même aux plaques d'or.

Mais avant que d'émailler ces

plaques de cuivre, il les faut embouttir, c'est-à-dire, qu'il les faut vouster par dessous, comme les plaques d'or : cela se doit faire avec un petit brunissoir d'acier, dont l'un des bouts est rondelet, & l'autre pointu ; mais ses côtez doivent être carrez & tranchans : on en trouve de tous faits chez les Marchands Clinquaillers, & aussi des pierres à user.

Pour embouttir ces plaques, on les appuïe sur un morceau de bufle, & avec le bout rond du brunissoir, l'on frotte légérement & adroitement par dessous, pour les élever par dessus en goute de suif, comme celles d'or.

La manœuvre que je viens de décrire, ne vous est pas inutile, quoyque vous n'émaillerez pas vos plaques vous-même : car cela vous apprend à remedier aux petits accidens qui y peuvent arriver en travaillant à vos Ouvrages ; autrement vous auriez de la peine à y reme-

dier, & sans doute vous vous y trouveriez souvent embarrassez, comme vous allez voir : par exemple, quand vos Emaux n'ont pas pris le poliment également par tout, vous demeureriez tout court; mais il ne s'en faut pas étonner ni dégoûter : on prend un peu d'Email blanc, & on en frotte légérement ce qui n'est pas poli avec le bâton de bois blanc, puis en le remettant au feu, il devient fort beau, & s'il y survient encore quelques petits œillets, ne leurs pardonnez pas, persez-les pour peu que vous les remarquiez, afin d'y remedier avant que votre Ouvrage soit plus avancé : car si vous êtes obligé de le remettre au feu dans ce tems-là, il fera passer vos couleurs & brûler votre plaque; quand donc ces accidens que nous venons de dire arrivent, & que vous avez percé ces œillets, il les faut encore frotter avec de l'Email blanc & le bâton, car autrement ils ne repren-

I v

droient point le poliment ; & de plus, après les avoir ainsi frottez avec le bâton, il est nécessaire de les bien soyetter derechef avec la brosse & de l'eau nette ; ensuite les remettre au feu, puis après les reboucher encore avec des petits grains d'Email blanc, du plus tendre, ou de la couleur qui est au lieu, où se trouvent les œillets : quand je dis de la couleur, j'entend que ce soit d'Email épais en grains ; car les couleurs broyées ne rempliroient pas.

Il arrive encore quelquefois, que des étincelles de votre plaque de fer ou de charbon, tombent sur votre Ouvrage : on y remedie en prenant la pointe de diamant, avec laquelle on enleve tres-légérement ces ordures, & l'on frotte ces endroits là avec le bâton & de l'Email blanc, afin qu'ils reprennent poliment.

Je crois que cela vous doit suffire, pour vous mettre au fait de

cet Ouvrage, puisque je vous en ay levé toutes les difficultez, & donné les moyens de remedier à tous les inconvéniens qui y peuvent arriver, lesquels je vous assure, ne sont qu'un jeu à un homme de cœur, qui y est une fois initié, & qui aime son Art.

Il n'y a rien d'inutile dans tout ce que je vous viens d'enseigner, & qui ne soit tres-nécessaire de sçavoir, d'autant que si l'on se trouvoit dans quelque pays, où on ne trouvât point d'Orfévre, ou autre personne qui fussent au fait de ces choses là (comme je vous l'ay déja dit) vous demeureriez sans pouvoir travailler : je vous le répéte exprès, sçachant par expérience, que dans la plus grande partie des Cours, où j'ay eu l'honneur de me trouver; si un Orfévre avoit sçû émailler une plaque pour un Portrait, il auroit crû être le premier homme du monde : ce n'est pas encore tout, quoyque je me flatte que vous de-

vez être content de moy jusqu'à présent; je me sens néanmoins obligé de vous donner de plus quelques petits avis, pour n'avoir rien à me reprocher, & pour ne rien oublier, qui soit utile à la perfection de ce Livre, qui, comme je l'espere, fera plus d'un habile homme dans le genre d'Ouvrage que j'enseigne: je proteste que ce sera un grand plaisir pour moy, si j'en peux avoir quelque connoissance, avant que de finir ma carriere.

Soyez donc persuadez, qu'en travaillant on se dessille les yeux, & qu'à mesure que nous avançons, nous découvrons toujours quelque nouvelle invention qui nous met au fait de notre entreprise, & nous la facilite.

C'est pour ce sujet, qu'un homme qui a de l'ardeur pour son Art, doit incessamment avoir auprès de luy un Livre de papier blanc, une plume & de l'ancre, afin de ne rien laisser échaper des fautes qu'il peut

faire, pour éviter d'y retomber, & de même, écrire toutes les bonnes remarques qu'il fera des choses qui luy réüssissent.

Ainsi que vous devez avoir grand soin, d'écrire exactement les doses des fondans que vous donnerez à chacunes de vos couleurs : car si vous ne le faites, vous n'y trouverez pas votre compte, & aurez sans cesse à recommencer, pour mettre vos couleurs d'accord & d'une même fonte.

Il en doit être tout de même aux couleurs tendres, quoyque bien différentes des dures, & que leur employ soit une autre manœuvre : car c'est d'elles que dépend toute la perfection de notre Ouvrage, & de ce beau travail qui enchante les yeux de ceux qui le regardent.

Enfin vous ne trouverez pas tant de difficulté pour accorder celles-cy, que les Emaux durs, puisque vous en aurez bien moins à accorder.

La maniere de faire revenir les couleurs broyées.

VOus aurez encore un autre Ouvrage à faire, lorsque vous broyerez vos couleurs, que je crois que vous possedez toutes, ou du moins vous le devez, puisque je vous les ay données avec toutes sortes de soins.

Il les faut broyer avec votre huile d'aspic la plus subtile; étant bien broyée, vous les mettrez dans des petits carrez de carte, grands comme un liard, vous en releverez les bords, comme un petit bateau, & mettrez vos couleurs dedans: ces cartes servent à deux fins; la premiere, c'est qu'elles boivent l'huile d'aspic; & l'autre, est que vous les laissiez sécher dedans, sur un peu de cendres chaudes, ou éloignées du feu, de crainte qu'elles ne se brûlent, & parce que la fumée de cette huile est fort susceptible à la flâme du feu, & qu'elle l'attire puis-

samment; si cela arrivoit, vos couleurs deviendroient noires comme du charbon.

Lorsqu'elles seront bien séchées, vous les ôterez du carton, & les mettrez chacune en particulier dans ces petits creusets, dont je vous ay donné cy-devant la maniere avec les mouffles, pourvû que ces creusets soient bien cuits.

Vos Emaux étant dans cet état, seront tous d'une même couleur, & comme cendreuses: mais je vous ay déja dit cy-devant, en parlant des feux, qu'il falloit faire revenir les couleurs qui étoient comme perduës; voicy l'occasion de vous en donner la maniere.

Les ayant mises dans ces creusets, approchez-les peu à peu de quelques petits charbons de feu, sur le bord de votre fourneau, & à mesure qu'elles prendront tant soit peu de chaleur, vous les approcherez davantage, sans pourtant qu'elles en prennent trop; laissez-

les assez de tems à ce degré de feu, vous verrez qu'elles reprendront la belle couleur qu'elles avoient avant que d'être broyées, & vous donneront la satisfaction de les employer avec un peu plus d'agrément.

Des Palettes.

CEs Palettes sont tres-simples, n'étant que des fragmens de quelques pourcelines cassées, dont vous choisirez quelques petits morceaux, des plus unis & des plus plats : vous observerez de prendre toujours de la plus dure, & où il n'y ait point de petits œillets creux ni d'élevez : on en trouve quelquefois qui sont fort épaisses, ordinairement c'est la meilleure & la plus dure ; si vous en trouvez quelque beau morceau, le premier Lapidaire vous en formera vos Palettes, de quelqu'épaisseur & figure que vous voudrez, même les rendra fort unies & polies : à l'égard

des petits morceaux, dont vous pouvez avoir affaire seulement pour examiner vos teintes dessus, vous ferez arrondir les contours par un Rémouleur de coûteaux : cela ne se fait que pour une plus grande propreté, laquelle est tres-essentielle à notre Art.

Composition des teintes des Emaux durs.

JE suppose que vous sçavez peindre en Mignature, & que vous n'ignorez pas la maniere de composer vos teintes ; c'est à ce sujet, que je vous ay fait émailler des petites épreuves, en émaillant vos plaques ; parce qu'elles vous doivent servir à faire des essais de vos Emaux, avant que de les employer sur vos Ouvrages : ces petits morceaux de pourcelines qui vous servent de moyennes palettes, ne sont seulement que pour délayer les couleurs & vos teintes, pour les mettre ensuite sur ces essais, & encore

pour les ranger plus proprement sur vos grandes palettes, lorsque vous voulez travailler à quelque Portrait ou autre : enfin, voicy l'ordre de faire vos épreuves.

Vous composerez une teinte, pour faire le fond de vos carnations, pour hommes ou pour femmes ; faites-en une épreuve de toutes deux sur le même essay, tout de même des cheveux blonds, bruns & noirs, aussi sur un même essay à part ; pour des fonds de Portraits, comme il y en a de différentes couleurs, vous en devez faire encore un autre essay de tous ensemble, & parfondrez tous ces essais sur une même plaque de fer, suivant l'ordre que je vous ay prescrit cy-devant, en mettant l'Ouvrage au feu, en observant toujours, qu'il faut faire revenir ces couleurs de la même façon que j'ay dit cy-devant.

Et pour que vous n'ignoriez point, de quelle maniere ces teintes se doivent composer avant que d'en faire

faire des épreuves; il est à propos de vous dire, que ce n'est pas seulement sur la palette; car ce seroit ne rien faire d'assuré, mais on en doit faire une petite quantité à la fois dans le mortier d'Agathe, en pésant bien exactement les doses, que vous y mettez de chaque couleurs, avec des petites balances de trébuchet, & des grains de cuivre qui le doivent ordinairement accompagner : vous devez être soigneux d'écrire le poids des grains de chaque couleur, dont vous composez ces différentes teintes, afin qu'après que vous en aurez fait les épreuves sur les essais, si vous ne les trouviez pas à votre gré, vous y puissiez ajoûter la couleur que vous jugez à propos, qui doit y convenir pour faire la teinte que vous souhaitez.

Ces compositions de teintes doivent être broyées tres-long-tems dans le mortier d'Agathe, avant que d'en faire les essais; car autrement elles

vous tromperoient, parce que les couleurs ne feroient pas mêlées ; mais je vous le répéte encore, foyez exact à écrire les dofes & les augmentations que vous y ajoûtez, pour n'avoir plus une autre fois à chercher, quand vous voudrez faire ces mêmes teintes.

Je ne vous en peux donner aucunes notions certaines, ainfi que je crois que vous le jugez bien, parce qu'à ce fujet, chaque Peintre a fon goût différent ; mais je fçay parfaitement bien, que plus vous ferez d'épreuves, plus vous deviendrez fçavant: quand une fois vous ferez content de vos teintes, vous les mettrez dans vos boëtes avec un écriteau : je ne vous puis dire autre chofe fur ce fujet, finon que toutes fortes de teintes fe doivent faire de cette maniere, & qu'enfuite vous pouvez travailler fort tranquillement.

Quoyque je me fois diftrait des teintes que l'on met fur les palettes,

je veux vous dire néanmoins, que des principales teintes, vous en faites plusieurs autres, en les mariant ensemble selon l'Art, lequel je supose toujours que vous devez sçavoir : mon Traité de Mignature, n'est positivement fait, que dans l'esprit de servir à ceux qui veulent peindre en Email, ausquels je conseille de ne le point négliger : ils y connoîtront que les teintes d'Email se rangent sur la palette, comme celles de la Mignature.

Enfin, si vous êtes Artiste, cher Lecteur, & que vous vouliez voir, si toutes vos couleurs & vos teintes sont d'accord, & parfondent également; vous prendrez une de vos petites plaques émaillées de blanc, sur laquelle vous coucherez un peu de chaque teintes de différentes épaisseurs, par là vous connoîtrez deux choses (après que vous les aurez parfonduës) la premiere, si vos couleurs sont d'accord, & l'autre, l'effet de vos teintes cou-

chées plus ou moins épaisses.

Et cette même plaque doit être presque toujours devant vos yeux; car elle vous montre sans cesse l'effet de vos couleurs.

Du travail des rouges de Mars, des Noirs & des Périgueurs.

JE suppose encore, que je parle à une personne qui sçay peindre, & qui doit avoir fait à present l'ébauche d'un Portrait ou autre Ouvrage d'Email, dans l'ordre que j'ay prescrit cy-devant, lorsque nous avons parlé des feux, & de la maniere de faire revenir les couleurs.

Etant donc bien ébauché & terminé, le plus que vous aurez pû; (car plus il sera terminé à l'ébauche, plus il deviendra beau, quand vous le finirez avec des couleurs tendres, dont j'ay à vous parler presentement:) observez donc bien, que si votre Ouvrage n'est pas avancé suffisamment à cette ébauche,

il restera toujours foible, quelques peines que vous puissiez vous donner à le terminer au finir ; mais s'il a de la force, vous prendrez un plaisir incroyable à le mettre en sa perfection, & aurez bien plutôt fait : néanmoins vous devez observer que votre Ouvrage ne doit aller au feu que trois fois à votre ébauche, dans la crainte que vos premieres teintes ne se passent, & qu'il ne survienne quelque œillet, qui alors vous donneroit beaucoup d'ouvrage : en ce cas, je vous ay dit cy-devant de quelle maniere on y doit remedier.

Vos rouges de Mars, les Noirs de cendres & vos Périgueurs, ayant leur fondant, comme vous devez leur avoir donnez, & de ceux dont je vous ay fait faire les compositions en qualité de fondans tendres, & les ayant tres-exactement accordez pour parfondre également, vous ferez encore des épreuves de toutes ces couleurs ensemble sur un

essay, où vous aurez couché & parfondu de toutes les teintes & couleurs dures, qui sont dans la composition de votre ébauche; & dessus cet essay, vous tirerez des petits traits de plusieurs & différentes épaisseurs, des couleurs qui conviennent sur celles de vos Ouvrages, sur lesquels vous avez à travailler ? afin que par cette épreuve, vous puissiez juger du fort ou du foible, dont vous les devez employer sur votre Ouvrage, en le finissant, pour éviter de vous y tromper.

Il est à propos icy de vous faire remarquer, que ces couleurs tendres ne se gouvernent pas comme nos Emaux durs, & que quand elles n'ont pas assez de fondant, on leur en peut ajoûter, & lorsqu'elles en ont trop, l'on y doit ajoûter de la même couleur, qui n'a point encore de fondant, & cela à proportion de la quantité de composition que vous en avez faite, qui doit

être

être dans le mortier d'Agathe, afin de mêler intimement ces fondans avec les couleurs, de sorte qu'elles ne vous puissent point tromper à leurs épreuves; si les fondans n'étoient pas bien mêlez, ce seroit la cause, qu'elles ne feroient pas leurs effets.

Vous finirez tous vos Ouvrages de les trois couleurs: dans les carnations, il n'y aura que votre rouge de Mars, & votre Noir de cendre qui doivent faire toutes vos teintes, du plus au moins rouges, & c'est là où doit être votre discrétion, si vous êtes Peintres; & à l'égard des Périgueurs, vous en ferez de même, plus ou moins mêlez de rouge, suivant les endroits où vous jugez à propos de les employer.

Ces trois couleurs doivent être rangées sur votre petite palette, tres proprement, pour en faire toutes vos teintes, comme je le viens de dire; vous les délayerez avec de l'huile d'aspic, vous servant à

K

cet effet de votre petit coûteau, pour transporter vos couleurs & vos teintes d'une palette sur l'autre, pour une plus grande propreté.

Je ne sçay, si vous serez content de moy ; mais certainement, je suis au dernier période de profondeur & d'épuisement, des intervgences de mon Art : regardez-moy donc icy, comme le Pélican solitaire, qui donne le sang de sa poitrine, pour mettre ses petits en état de subsister seuls, lorsqu'ils seront assez forts, mais aux conditions, que quelque jour ils en feront autant à d'autres : si vous jugez que je n'aye pas assez dit, vous ne devez point douter, qu'il est impossible, quelques soins que se puisse donner un Artiste, de pouvoir s'énoncer & dire toutes les petites particularitez qui se trouvent dans les Arts, lesquels ne sont appellez tels, qu'autant que la plus grande partie des minuties, de leurs régles, n'ont que des termes gene-

raux pour les exprimer : ainsi comme je suppose, que c'est un bon Disciple qui est choisi pour exercer cette science ; il doit par ses assiduitez & ses expériences, suppléer à ce qui ne se peut énoncer par écrit.

Préparation des huiles d'aspic.

CE sont des Marchands Provenceaux qui vendent ces huiles aux autres Droguistes à Paris : si vous les pouvez avoir de la premiere main, vous serez heureux, dans la crainte que sortant de leurs mains, elles ne soient mêlées de terebinthine, pour les multiplier, laquelle infecte l'huile, dont nous parlons : le propre nom de celle que nous devons employer, est huile de l'avande, quoyqu'on l'apelle vulgairement huile d'aspic ; la meilleure, pour ce que nous en avons affaire, est la plus récente.

Vous broyerez vos couleurs de cette huile, telle qu'elle est, sor-

tant des mains du Marchand, supposant néanmoins qu'elle soit pure & nette; mais pour en travailler au pinceau & à l'éguille, comme je l'ay dit, il la faut engraisser de la maniere qui suit.

Prenez une fiole de verre, longue & grosse comme le doigt, la plus petite est la meilleure; emplissez-la de cette huile jusqu'à la moitié, & vous petrirez un morceau de mie de pain tendre entre vos mains, dont vous ferez un bouchon à cette fiole; en étant bien bouchée, mettez-la peu à peu auprès du feu pour l'échauffer doucement, crainte qu'elle ne se casse, en l'approchant froide près du grand feu: enfin vous la mettrez sur de la cendre chaude, & tout autour, des charbons qui l'environnent de loin, comme un petit feu de roüe; en sorte qu'elle fremisse seulement pendant tres peu de tems, puis vous la ferez boüillir à petits boüillons, en approchant le feu un peu plus

près, & vous la ferez ainsi évaporer au travers de la mie de pain, jusqu'à ce que la couleur de cette huile soit jaunâtre, & de couleur ambrée : cela doit arriver, quand elle sera évaporée à peu près de sa moitié, alors vous en ferez l'épreuve avec quelque peu de couleur, pour voir si elle vous donne la facilité de l'employer au pinceau, sinon remettez-la bouillir encore, jusqu'à ce qu'elle fasse ce que vous en souhaitez.

Pour décrasser l'huile d'aspic.

POur décrasser ces huiles & les rendre tres-pures, l'on calcine un peu d'alun sur une pelle de fer, que l'on fait rougir au feu : quand elle est rouge, on met l'alun dessus, lequel se gonfle & se calcine, devenant blanc comme la neige.

Quand il sera froid, jettez-en gros comme une petite noix sur une once d'huile, mettez cette huile dans une cornuë de verre, & la

distillez jusqu'à ce qu'il n'y reste au fond qu'une huile tres-rouge, qui ne peut servir qu'à faire mourir les punaises; & de celle qui sera distillée, vous pouvez vous en servir pour broyer vos couleurs; mais pour travailler au pinceau & à l'éguille, servez-vous toujours de la grasse tirée de la naturelle, comme je vous l'ay dit cy-devant.

Pour faire l'huile d'aspic.

JE vous avoüe que ces huiles nous sont de grosse conséquence, & que l'on a assez de peine pour en trouver de bonne, étant presque toutes mêlées de terebinthine, ou autres drogues pour l'amplifier : j'ay donc jugé à propos de vous dire, que si on la pouvoit faire soy-même, il y auroit plus de sureté ; voicy comme elle se fait.

Prenez de la lavande, la quantité que vous voudrez, & qu'elle soit fort nette, vous la pilerez dans un mortier de verre avec son pi-

lon; étant bien pilée, comme pour faire un cataplasme, mettez-la dans un sachet de bon canevas, que vous poserez sous une presse pour en tirer l'huile, que vous receuillerez diligemment dans quelque fiole de verre, que vous boucherez aussi-tôt ; cette huile vous paroîtra d'abord fort vilaine, mais ne vous en étonnez pas ; mettez cette bouteille en lieu où le Soleil ne donne pas, elle se purifiera d'elle-même.

Pour faire l'huile de Mastix.

SÇachant que cet huile est quelquefois nécessaire pour boucher certains petits œillets creux, qui peuvent se trouver sur nos plaques à la fin de nos Ouvrages, & qu'alors nous ne les voulons plus risquer au feu ; j'ay crû que pour finir mon Traité de la Peinture en Email, je vous devois donner encore cette petite intelligence qui peut servir à plus d'une chose, &

ce sera suivant le génie de celuy qui la pratiquera ; voicy la maniere de la faire.

Il faut concasser du Mastix en larmes dans un mortier, où en emplir la moitié d'une cornuë, après l'avoir mêlé avec autant pésant de sablon d'Etampe, lequel doit être bien lavé & bien sec, aprés il le faut distiller comme l'huile d'aspic, & le sablon ne luy sert que d'interméde pour empêcher le Mastix de se gonfler.

Autre huile de Mastix.

PRenez une fiole de verre assez forte, & de telle grandeur que vous voudrez, pour la quantité d'huile que vous voulez faire ; emplissez-la à moitié de sandarac, puis achevez de l'emplir d'huile d'aspic ; bouchez-la bien, & exposez cette fiole au Soleil pendant les trois mois plus chauds de l'année ; sçavoir, Juin, Juillet & Août : vous aurez le soin de secoüer la fiole

de tems en tems, afin que l'huile pénétre mieux le fandarac, & vous aurez une tres-bonne huile de Maſtix.

Traité des Emaux flinquez.

ON ne peut pas employer toutes fortes de ces Emaux, indifféremment fur tous les métaux, & le cuivre qui reçoit tous les Emaux épais, n'en fouffre pas un clair : pour donc employer ces fortes d'Emaux clairs fur du cuivre, il faut auparavant y mettre deſſus une couche de verd ou de noir, fur lequel on met une feüille d'argent, qui reçoit les Emaux qu'on y veut appliquer ; c'eſt-à-dire néanmoins ceux qui font propres, & qui conviennent pour l'argent: car tous ces fortes d'Emaux ne s'en accommodent pas, il n'y a entr'eux que l'Aigue-marine, l'Azur, le Verd & le Pourpre, qui y faſſent un bel effet; la raifon pour laquelle le Pourpre clair n'eſt pas fi beau fur l'or que

sur l'argent, est fort aisée à comprendre, puisque l'on voit bien que ce n'est que sa couleur jaune qui altére la couleur de Pourpre.

Vous observerez qu'il faut employer de l'or tres-fin pour ces sortes d'Emaux ; car ils plombent sur de l'or bas, & deviennent louches, c'est-à-dire qu'il y survient un certain noir, comme une fumée qui obscurcit la couleur de l'Email, & en ôte la vivacité, le bordoyant & se rangeant tout autour, comme si c'étoit du plomb noir.

Les bons Ouvriers disent que l'Email rouge, pour être de bon usage, doit être tres-doux à parfondre, & mal-aisé à brûler ; & que celuy qui est tendre, & se brûle facilement, n'est pas de bon usage ; car il devient sale & comme cendreux.

Il faut encore remarquer que des autres Emaux clairs, il y en a de plus durs les uns que les autres, que les plus durs sont les meilleurs,

& que parmy les durs, il y en a encore de meilleurs: car il s'en trouve qui perdent leurs couleurs dans le feu, & qui ont plus ou moins de vivacité les uns que les autres.

Que les rouges ne sont rouges que par accident, & ne sortent jamais du feu que jaunes & non rouges, quand ils sont appliquez sur l'or, mais quand en les retirant du feu, on les tournent & mitonnent à l'entrée du fourneau, ils reprennent une couleur rouge, & c'est alors que les bons Ouvriers disent qu'ils les rougissent en les colorisant.

Les beaux rouges clairs se font avec du cuivre, de la roüille d'ancre de fer de vaisseau de mer, de l'orpiment, du sablon d'Etampe, de la soude & du sel de verre: je finis en disant que je crains que Messieurs les Orfévres ne trouvent pas que j'ay assez dit de ces sortes d'Emaux; mais je m'accuse ingé-

nuëment devant eux que je n'en ay pas fait mon capital, & les prie de croire, que le peu que j'en ay dit, n'est pas pour les habiles Maîtres, que ce n'est seulement que pour les Eléves à qui j'adresse ce petit Traité, & leurs donner quelques notions, afin de les initier en quelque façon dans ces sortes d'Ouvrages, dont comme en tous autres, la pratique vaut mieux que toutes les théories que l'on puisse donner par écrit; ils me feront honneur, s'ils m'en sçavent quelque gré, c'est de quoy je les prie.

Traité de la Peinture sur verre.

QUe de belles choses se perdent, faute de cultiver des génies propres & convenables pour les méditer; je ne puis assez répéter combien il est nécessaire aux Etats d'élever des esprits, dans lesquels on trouve des dispositions propres pour y faire attention; tres-souvent les personnes qui possédent de gros

biens, n'y sont pas propres, & même n'y conviennent pas, ne se pouvant donner les soins, ni la grande application qu'il faut y apporter, ce qui ne les accommode pas, & qui pourtant y sont comme attachées.

Cherchons donc ceux ausquels nous trouvons ces belles qualitez, en les aidant des biens de la fortune, afin de leur donner des forces pour tirer Cerbere des enfers, je veux dire pour découvrir des choses si occultes & si penibles, faisant en sorte de les mettre hors des ténébres, & leur donner le jour.

Souvent des personnes d'esprit m'ont dit à moy-même ; on a perdu beaucoup de belles choses, entr'autres, telles & telles qui étoient d'admirables inventions : à la verité je ne faisois pas semblant de les entendre ; mais s'il m'eût été permis de répondre, comme je le pensois ; j'aurois dit qu'elles ne se perdroient pas, si on aidoit ceux

qui les professent ; qui, quoyque honnêtes gens, tombent dans une espece d'oubly, & pour ainsi dire dans l'indigence, faute d'être aidez, lesquels seroient au comble de leur joye, de trouver comme une espece d'huile pour entretenir la lumiere de leur esprit ; & tout au contraire, s'ils veulent poursuivre leurs belles découvertes, ils sont des ridicules de s'employer à des choses qui ne leurs donnent pas du pain ; mais qu'on y fasse réfléxion, & l'on connoîtra qu'il est constant que le plus difficile est de découvrir & d'inventer, & souvent c'est ce qui donne les moyens & les occasions à d'autres, de mettre à execution ce que le tems ne leur a pas permis à eux-mêmes : tout le monde conviendra donc que c'est beaucoup d'inventer & de trouver, & que de faire ensuite, est peu de chose en comparaison.

Un grand Roy, je veux dire François I. qui a été le pere de

tous les vertueux de son tems, ne négligea rien, pour attirer dans son Royaume, ce qu'il y avoit de plus beaux esprits dans toutes sortes de sciences : ne semble-t-il pas s'être plus particulierement attaché aux Emaux & à la Peinture sur verre, qu'à toutes les autres ? (après les belles Lettres) ce qui me fait remarquer qu'il y trouvoit des singularitez, à quoy il s'attachoit extraordinairement, c'est qu'il a pris plus de soin (à ce qui me paroît) de nous en laisser plus grande quantité de monumens, que de tous les autres Arts qui florissoient de son Regne ; & comme il entretenoit ces sortes de vertueux honorablement, il les avoit obligez en quelque façon de faire nombre de Disciples ou Eléves ; mais ces habiles hommes ne leur donnoient que d'un certain genre de couleurs, & se réservoient les belles & précieuses ; ils leur donnoient néanmoins toutes prêtes pour les mettre en œu-

vre ; mais à l'égard du secret, ils le laissoient à leurs enfans ou autres héritiers, encore falloit-il qu'ils conneussent en eux les qualitez requises, sinon le secret étoit enseveli avec ces rares hommes, & se perdoit pour leur famille ; il arriva par la suite du tems, que grand nombre de ces Ouvriers qui avoient travaillé pour ces habiles Maîtres, & qui ne connoissoient rien des belles intelligences de la fabrique de leurs riches couleurs, s'ingererent d'en faire de telles que leur génie étoit capable de leur fournir, lesquelles il étoit facile à ces gens-là de donner à bon marché, en comparaison de celles de ces sçavans hommes.

Aprés la mort de ce grand Prince, où l'argent ne se trouva plus si commun qu'auparavant, on voulu ménager ; mais comme ces Illustres à qui je pourrois donner la qualité de Philosophes, ne pouvoient survenir à la dépense de la fabrique

de leurs belles couleurs, en donnant leurs ouvrages aux mêmes prix, que ces nouveaux venus, & qu'il ne se trouvoit plus de Curieux foncez en argent pour le beau travail; cela fut le sujet qui leur fit prendre la résolution de faire regretter quelque jour la perte que l'on faisoit en eux, & de leurs beaux secrets.

Je souhaiterois être assez heureux, pour espérer de pouvoir redonner ces intelligences à ma Patrie, qui les croit perduës, & qui (à ce que je m'imagine) ne le sont pas : car vous, Philosophes, à qui j'ay l'honneur de m'adresser, & non aux Ouvriers : n'est-il pas vray que tous les métaux peuvent être réduits en amauses solubles, de même que le cuivre, & cela par le moyen de l'eau de Saturne, avec l'addition des sels & du sablon d'Etampe, ou autres?

Si donc on examine le cuivre, on en tirera un rouge, comme ce-

luy des vîtres de la Sainte Chapelle de Paris; puis qu'après la solution qu'on en fait avec l'eau du plomb ou de saturne, que l'on laisse en digestion autant de tems qu'il est nécessaire; l'humidité s'en desséche, le métal s'endurcit & retourne en corps métallique; mais parmy ce métal, il s'y engendre des petites amauses ou étincelles de verre, desquelles l'on fait du verre très-rouge.

Vous devez juger à present si ces excellens Peintres sur verre, & en même tems des plus spirituels Philosophes, pouvoient faire des beaux panneaux de vîtres, à bon marché, & si on le pourroit faire encore; prenez garde à l'opération qui suit à ce sujet; elle pourra vous donner l'intelligence pour en faire nombre d'autres.

Mettez dans un bon creuset la quantité d'Emeril rouge que vous voudrez, puis l'enfermez dans un grand reverbere avec un feu que

vous jugiez y devoir convenir, laissez-le là-dedans l'espace de quatre ou cinq heures, & même jusqu'à ce qu'il se vitrifie aux côtez du creuset; alors tirez-le du feu, & le réduisez en poudre tres-fine, jettez cette poudre dans un matras proportionné à la matiere, & de l'eau régale par dessus, puis laissez-les digérer du moins vingt-quatre heures; cette eau se teindra, & aura tiré la teinture de l'Emeril; versez cette eau par inclination, & remettez d'autre eau régale sur le même Emeril, comme vous avez déja fait: recommencez cette manœuvre, jusqu'à ce que vous ayez tiré toute la teinture dudit Emeril, ensuite distillez toutes ces eaux, jusqu'à consistance d'huile.

Prenez une once de cette huile, & la versez sur quatre onces de Mercure cru, ledit Mercure se précipitera au moment; prenez de cette poudre avec du sablon d'E-

tampe, & fondez-les ensemble ; vous en ferez un verre tres-rouge, si vous avez bien fait votre opération.

Nombre de fois j'ay remarqué, que la plus grande partie des beaux verres rouges, que ces fameux Anciens employoient dans les grands Ouvrages, n'étoient que superficiellement teints ; mais j'en ay vû d'autres petits morceaux qui avoient été employez tres-délicatement, lesquels étoient pénétrez, & bien plus transparens que les autres : je ne dis pas ce que je viens de dire sans raison ; mais je crois donner à méditer aux Sçavans de notre tems sur le sujet des émaufes.

FIN.

TABLE

DES PRINCIPALES MATIERES
Contenuës dans ce Livre.

Au Traité de Mignature.

Que la maniere de preparer les couleurs de la Mignature, est differente de celle de l'Email & de la maniere de les employer, P. 1

L'ordre & les noms des couleurs qui servent à la Mignature. 2

La maniere de broyer les couleurs, 3

La préparation du blanc de plomb. 4

Que les couleurs en poudre ne doivent point être broyées sur la pierre. 8

Comment on doit détremper les couleurs, & les mettre dans les coquilles. 8

Les couleurs qu'il faut moins gommer. 11

La maniere de préparer les cartons, & le Vestim sur lesquels on doit peindre, 11

TABLE

Pour placer les couleurs sur la palette. 14
Du mélange des couleurs. 15
La maniere de faire les teintes des carnations, des cheveux & des linges. 16
Pour dessigner un Portrait. 17
Premier travail pour commencer à peindre. 18
Second travail. 19
Troisiéme travail. 19
Quatriéme travail. 20
Cinquiéme travail. 20
Travail des cheveux. 21
Travail des habits. 21
Des fonds premier travail. 21
Second travail. 22
Troisiéme travail. 23
Quatriéme & dernier travail. 24
Maximes generales. 25

Dans le Traité de l'Art du feu, ou de la Peinture en Email.

Prélude & le sujet de l'Auteur, pour avoir entrepris cet Ouvrage. 29
Ce que c'est que les Emaux. 30
La maniere de fixer les métaux & mineraux, pour servir aux Emaux. 31

DES MATIERES.

Remarques pour tirer la Teinture des métaux. 32
Remarques sur le fer. 32
Comment les métaux parfaits se purgent pour nos Ouvrages. 33
Les expériences qui se peuvent faire sur l'Antimoine. 33
Que les Teintures des métaux demandent une préparation tres-parfaite. 33
Remarques des sels alcalis. 34
De la calcination du plomb. 35
La maniere de laver & d'édulcorer les calcinations des métaux. 35
Qu'il n'est pas nécessaire de faire les Emaux blancs soy-même, puisqu'on les trouve tous faits chez les Marchands. 35
Calcination de l'Etain ou Jupiter. 36
Calcination des métaux pour se communiquer leur couleur l'un à l'autre. 38
Avertissement au sujet de l'Antimoine. 39
Le moyen de fixer les Marcassites. 41
Le sujet de l'Auteur, pour avoir traité tant d'opérations sur l'or & l'argent. 42
Methode pour examiner l'or & l'argent,

TABLE.

& pour en connoître la pureté. 43

Qu'il y a un ascendant des planettes sur les métaux, & des jours qu'on les doit manipuler. 49

L'ordre que doivent tenir les métaux, suivant que les Philosophes les attribuënt aux planettes, & aux jours qu'ils doivent être travaillez. 50

Les raisons de l'Auteur pour donner tant d'opération sur l'or, pour en tirer la couleur de pourpre. 50

Premiere opération des pourpres. 51

Second pourpre. 53

Troisiéme pourpre. 54

Quatriéme pourpre. 56

Cinquiéme pourpre. 59

Sixiéme pourpre. 60

Septiéme pourpre. 61

Huitiéme pourpre. 62

Remarques essentielles de l'or qui a été allié avec le cuivre. 64

Intelligence pour ne rien perdre dans les édulcorations des dissolutions de l'or. 64

Que l'on ne se doit servir que de l'or purifié, pour faire les pourpres. 66

De

DES MATIERES.

De l'eau Régale. 67
Bleu d'argent, ou de ☽. 68
Autre Bleu d'argent. 73
Bleu d'Email d'azur. 75
Bleu d'outremer ou de lapis lazuly. 77
Que les pierres précieuses colorées tirent leurs teintures des metaux. 78
La maniere d'employer l'outremer sur l'Email. 79
Bleu de saffre, & ce que c'est. 81
Des verds. 83
Qu'il faut choisir des Emaux épais, ceux qui sont les plus chargez de couleur ou teinture. 83
Composition & façon du verd gay. 1. 84
Autre verd. 2. 85
Autre verd. 3. 85
Autre verd. 4. 86
Des jaunes. 86
Des couleurs de cheveux, ou des Emaux couleur caveline, & de quoy ils sont faits. 87
Raisonnement au sujet des terres vitriolées. 88
Des noirs durs. 91
Premier noir dur composé, & sa façon. 92

TABLE

Second noir dur composé, & sa façon. 93
Troisiéme noir dur composé, & sa façon. 94
Raisonnement au sujet des anciens Emailleurs de Limoges. 94
Que Raphaël d'Urbain a employé de sa main des couleurs d'Email, & qu'il ne les sçavoit pas faire. 95
Que ces habiles Maîtres de Limoges ont eu tort d'avoir rendu leurs Ouvrages trop vulgaires, & la raison pourquoy. 94
La maniere de faire le beau noir dur. 98
Couleur de bois, & comment elle se doit faire. 100
Que ce n'est que par le moyen des sels qu'on peut trouver une infinité de différentes couleurs. 100
Belles qualitez des sels. 102
Que ce sont les sels qui rendent l'eau bonne à boire. 105
Que l'eau commune porte un sel ou esprit visible avec elle. 106
Du sel Nitre. 108
Du Borax. 108
Des bois pourris, & le raisonnement à ce sujet. 108

DES MATIERES.

Des fondans durs. 110
Ce que c'est que le saffre. 100
Fondant pour les pourpres. 111
Autre fondant dur. 112
Autre fondant pour les couleurs brunes. 113
Pourpre tanné dur, comment il se fait. 113
Couleur violette dure. 116
Des Emaux épais. 117
Composition pour des fonds. 117
Pourpre des Peintres sur verre. 118
Violet des Vitriers. 119
L'Auteur conseille aux Amateurs de l'Email, de commencer par peindre en Mignature suivant son Traité. 120
De l'Email blanc, & comment il le faut choisir. 121
De l'Email blanc à rehausser, & la maniere de le faire. 122
Que l'Amateur de l'Email ne doit point manger d'ail. 123
Remarques du sel gême. 124
Que les remarques de l'Auteur demandent de profonds raisonnemens. 124

TABLE

Autres remarques essentielles. 125

Second travail pour les couleurs tendres. 130.

Des Perigueurs tendres. 131
Description du coûteau pour délayer & ramasser les Emaux, tant sur les palettes que sur la pierre à les broyer. 133
Raisonnement au sujet du noir de cendre. 134
Autre Perigueur. 134
Des noirs de cendre bleüe. 135
Raisonnement au sujet des rouges tendres. 136
Des rouges tendres. 136
Regule de fer ou de Mars. 137
Rouge de cristaux, de vitriol de Mars ou de fer. 138
Rouge de pierre d'Angleterre. 138
Reflexions au sujet de la pluralité de ces rouges. 139
Autre rouge avec l'eau forte & le sel Armoniac. 139
Autre rouge de vitriol d'Hongrie. 140
Rouge de Mars par cristaux, & un raisonnement à son sujet. 140

DES MATIERES.

Que l'Auteur n'a eu en vcuë que l'honneur dans son entreprise, au sujet de ses découvertes & de son travail d'Email.	145
Espece de bistre.	146
Violet tendre.	147
Rouge brun.	149
Couleur d'indicot.	149
Des fondans tendres.	150
Premier fondant tendre.	150
Second fondant tendre.	152
Troisième fondant tendre.	152
Quatrième fondant tendre.	153
Des utensiles nécessaires.	153
Du fourneau.	153
Des moufles, & comment on les doit couvrir de feu dans le fourneau.	155
La fabrique de moufles, & des creusets plats.	156
Du choix du charbon.	160
Le soufflet.	161
Des molettes ou pincettes.	162
De l'enclumeau.	162
De la plaque d'or.	163
De la plaque de tolle de fer.	163
Des cizeaux.	164

TABLE

Avertissement pour l'Orfévre qui monte les plaques d'or pour émailler dessus. 165

Des feux, & qu'il ne les faut pas épargner. 165

La façon de faire les feux, & de placer la moufle dans le fourneau. 166

Pour faire revenir les Emaux durs. 168

Que l'ordre du feu pour les Emaux tendre, doit être de même que celuy des durs, mais pas si grand. 171

La maniere de préparer le cuivre pour émailler dessus. 172

Raisonnement à ce sujet. 172

Des utensiles. 175

Du mortier d'agathe. 175

De la pierre d'agathe à broyer les Emaux. 176

Des éguilles. 177

De l'éguille de buis. 178

Des bruxelles. 179

Du coûteau, comment il doit être. 179

Du compas. 180

Du diamant. 180

Du chevalet. 181

Des pinceaux. 182

DES MATIERES.

Des boëtes aux couleurs. 183
Que ces boëtes doivent avoir des écriteaux. 183
Reflexion au sujet de tout ce qui a été dit jusqu'à present. 184
Qu'on ne doit point exiger de l'Auteur les minuties qui ne se peuvent pas exprimer. 185
L'Auteur n'a écrit ce Traité que pour des personnes d'esprit formé, & non pour des enfans. 186
Les bons conseils de l'Auteur à ceux qui veulent embrasser cet état. 186
La maniere d'émailler les plaques. 187
Du chevalet à émailler, & sa description. 190
L'ordre que l'on doit garder pour mettre la premiere couche d'Email blanc sur la plaque que l'on émaille. 191
De la seconde couche. 193
De la troisiéme couche pour remplir les petits creux. 194
La maniere de polir ces plaques. 195
Reflexion de l'Auteur au sujet du grand travail qu'il vient d'enseigner. 197
Que l'on doit émailler plusieurs plaques

TABLE

en même tems, & de différentes grandeurs. 198

Qu'il faut émailler des petites pieces de cuivre pour faire des essais. 198

La maniere de faire l'eau seconde, & à quoy elle sert. 199

Comment il faut embouttir les plaques de cuivre avant que de les émailler. 200

Qu'on doit sçavoir toutes les petites minuties que l'Auteur enseigne, pour ne se point trouver embarassé en travaillant. 200

Instruction pour remedier aux inconveniens qui surviennent au poliment de l'Ouvrage en travaillant. 201

Qu'on doit purger entierement les plaques des petits œillets qui y surviennent en les émaillant, & la maniere. 201

Comment on doit ôter de dessus l'Ouvrage les petites étincelles de fer, ou de charbon qui se peuvent trouver dessus. 202

Qu'il n'y a rien d'inutile dans tous les enseignemens de l'Auteur. 203

DES MATIERES.

Souhait de l'Auteur, d'avoir la connoissance que quelqu'un ait reüssi par le moyen de son Traité. 204

Qu'à mesure que l'on travaille, on découvre de nouvelles inventions qui facilitent l'Ouvrage. 204

Qu'en travaillant, on doit écrire tout ce qu'on remarque de bon ou de mauvais. 204

Qu'on doit écrire exactement les doses des fondans, tant des couleurs tendres que des dures. 205

La maniere de faire revenir & sécher les couleurs d'Email broyées. 206

Des palettes. 208

Compositions des teintes d'Emaux durs. 209

Qu'on ne peut donner de notions certaines de ces teintes, puisqu'elles se font suivant le goût de chaque Peintre. 212

Que les teintes d'Email se rangent sur la palette, à peu près comme celles de la Mignature. 213

Que le Traité de Mignature de l'Auteur, est fait expressément dans l'es-

TABLE

prit du travail d'Email. 213

La maniere de connoître, si toutes les teintes parfondent également. 213

Du travail des rouges de Mars, des noirs & des perigueurs, après avoir fait l'ébauche des Emaux durs. 214

Que plus l'ébauche sera forte, plus l'Ouvrage sera beau & facile à finir. 214

Que l'Ouvrage ne doit aller que trois fois au feu à son ébauche. 215

Du travail des rouges de Mars, des noirs de cendres & des perigueurs. 214

Qu'il faut faire des épreuves de toutes ces couleurs. 215

Que les couleurs tendres, ne se gouvernent pas comme les Emaux durs. 216

Qu'il n'y doit avoir que le rouge de Mars, & le noir de cendre qui servent à finir les carnations. 217

Qu'il a été impossible à l'Auteur, de dire toutes les petites circonstances de son Art. 218

Préparation des huiles d'aspic, & ce que c'est. 219

Que l'on doit broyer les Emaux avec l'huile d'aspic comme elle est, sortant

DES MATIERES.

de chez le Marchand. 219

Qu'il faut engraisser l'huile d'aspic, pour en travailler, & comment cela se fait. 220

Pour décrasser l'huile d'aspic. 221

Pour faire l'huile d'aspic. 222

Pour faire l'huile de mastix. 223

Autre huile de mastix. 224

Traité des Emaux flinquez. 225

Qu'il faut employer de l'or tres-fin pour les Emaux flinquez. 226

Que des Emaux clairs, il y en a de plus durs les uns que les autres. 226

Que les rouges d'Emaux clairs, ne sont rouges que par accident. 227

De quoy ces rouges se font. 227

Que l'Auteur n'a écrit de ces Emaux, que pour les aprentifs. 228

Traité de Peinture sur verre. 228

Que les Etats doivent cultiver des genies propres pour ces Arts. 229

Que dans les Arts, le plus difficile est d'inventer. 230

Que François I. s'est particulierement attaché aux Emaux, & à la Peinture sur verre. 230

TABLE DES MATIERES.

Que les habiles Peintres Emaileurs, & ceux qui peignoient sur le verre, se reservoient leurs plus beaux secrets. 231

L'Auteur croit que les belles couleurs sur verre ne sont pas perduës. 233

Il donne les moyens d'y parvenir. 233

Que ces belles couleurs ne se peuvent pas donner à vil prix. 234

Qu'il y a des beaux verres rouges, où la couleur pénétre dedans, & d'autres où elle n'est que superficielle. 236

L'Auteur donne à méditer aux Sçavans sur ce sujet. 236

F I N.

E R R A T A.

Page 51. ligne 8, *Premiere operation des Poupres*, lisez, *des Pourpres*.

Page 171. ligne 21, *prête*, lisez *preste*.

Page 184. ligne 7. *cher Ariste*, lisez *cher Artiste*.